齋藤直葵 著

U0034925

技巧開外掛！
畫功躍進大補帖

前言

『想使用數位軟體繪圖，但不知道要從哪裡開始』
抱持這樣疑問的人在和周遭親友討論的時候，
有一個很容易掉進去的陷阱，
那就是『必須要先從基礎開始學才行』的想法。
接著，許多接收到這樣想法的人就會覺得
『怎麼好像很難……。』
而放棄踏出第一步。
但我要在這裡澄清，
這種想法完全是錯的啊！！
嘗試使用數位軟體繪圖，完全不需要基礎！
接觸新技術、好好享受繪圖的樂趣。
沒有比這樣的想法更有助於提升繪畫技巧了。
當然，之後感覺需要的時候再打基礎，
也完全沒有問題！
首先不要把事情想得太難，依照自己的想法，
隨心所欲揮舞畫筆吧！
用什麼工具根本不是重點！！
話雖這麼說……
不知道要從哪裡開始才好。
一開始就想了解如何有效率的畫出好看的插畫。
可以的話，想從起點就開始衝刺。
實話實說，一定也有這樣的想法吧。
想有效率的成長，想避開辛苦的過程。
我覺得這樣想也是人之常情，我懂的。
因此，這本書是為了有這些想法的讀者而存在的書。
本書是從我的 YouTube 影片中嚴選並收錄
繪畫初學者一開始就知道的話就能讓學習過程一路順風的外掛技術。
只要讀了這本書，可以讓初學者剛開始學習數位插畫時，
在修正的過程中避免重複犯錯，
學到讓技術一飛沖天的秘訣。
那麼，趕快翻開書頁，勇敢踏出第一步吧！

CONTENTS

CHAPTER. 2　從根本提升技巧的外掛技能！ …………… 55

CHAPTER. 3 讓畫作魅力爆發式提升的外掛技能！ …… 113

描繪側臉的訣竅

簡單描繪背景的七個步驟！

CHAPTER. 4　Q&A 訪談

本書注意事項

◆ 本書以 Photoshop 進行解說。然而，內文說明的功能幾乎都是其他軟體也有的功能，所以使用 Photoshop 以外的軟體也可以參考本書的內容。

◆ 此外，因為是使用 Mac 鍵盤說明，書中出現不少次「command 鍵」，如果是使用 Windows 的話，替換成「Ctrl 鍵」也可以進行相同作業。

◆ 書中部分使用作者 YouTube 影片的圖像，因此有些畫像畫質較低。雖然儘可能的不讓畫質影響到說明，但我想可能有部分還是會看不太清楚，希望各位讀者諒解。

CHAPTER

1

初學者也能立刻上手的外掛技巧！

布置有助於作畫技巧進步的環境

能讓作畫技巧提升的不是知識，作畫態度才是最重要的。原因在於作畫時用的不是頭腦而是身體。然而，即使練習得再多，如果作畫環境很差的話，可能也感受不到自己的進步，這樣太可惜了！

因此，在這一頁要介紹如何營造環境才能加速畫技進步的速度。

1 經常檢查整體畫面

作畫的時候，**一定要將畫面縮小放在旁邊**。

縮小的畫面呈現出他人觀看這張圖時的感覺，可謂近似於**「客觀印象」**。

以繪圖者的立場來說，身體上與精神上都會向作品靠近，彷彿凝視著自己的畫作。

但是，**從觀賞者的角度來說，是從局外人的眼光以整體印象來觀看畫作**。

因為觀賞者沒有先入為主的想法，是在思考其他事情的同時觀看這張圖，並不會在靠近畫作的狀態下欣賞。

為了確認帶給觀賞者的印象，所以要將縮小的圖像放在旁邊。

過於著重描繪細節時，看見縮小的圖像，有時能讓人冷靜下來判斷是否在做「對畫作沒幫助的事」。

去繪畫教室上課時，剛開始經常會被提醒「要常常離開自己的畫」。

擅長紙本作畫的人，畫一分鐘後就得離開畫作進行確認⋯⋯這樣的程序要反覆幾百次。

但用數位軟體的話，只要藉由「把縮小的畫像放在旁邊」，為自己布置好環境，就能有一樣的效果。

▲第 18 頁「一開始就應該記住的十大繪圖軟體功能」中，會解說「新增視窗」的方法，要翻至此頁一併確認喔！

2 使用步驟記錄功能

有沒有畫一陣子後，覺得沒畫細節前的效果比較好的經驗呢？
Photoshop 的**步驟記錄功能**可以防止這樣的事發生。
特別是**快照功能**非常方便，可以在作畫的同時，一邊比較加上細節後效果是變好還是變差。

感覺插畫哪裡不對勁或是想改變臉部平衡時，都可以使用**快照功能**。

選擇視窗＞步驟記錄，
就能顯示**步驟記錄**面板

▲完成每個步驟後，按下「建立新增快照（相機）」的按鈕，留下快照。

快照 1　　比較　　快照 2

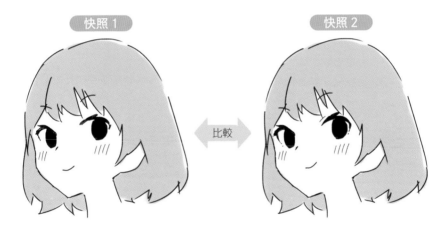

作畫進度稍為推進後，試著和前一階段的成果作比較。
透過比較，更容易判斷現在的成果是變好還是變差。

◀如果不喜歡現在的成果，可以選擇快照回到前一階段，也可以自行確認每一步的作畫狀況，讓自己安心。

3 檢視使用的工具

為了畫得更好，試著檢視自己正在使用的工具也很重要。
因為工具不合適導致無法畫出好作品的情況也屢見不鮮。

以最容易理解的「筆刷工具」來舉例。
Photoshop 的平滑筆刷是我常使用的工具，但在畫原創作品時，使用 CLIP STUDIO PAINT 免費提供的「瑕疵筆」的頻率越來越高。

這是插畫師「さくしゃ 2」以前介紹過的筆刷工具，我試用過一次後，覺得這種參差不齊的況味十分吻合「我想畫出這種風格」的心情，畫起來感覺非常愉快。

我認為若能選到「吻合自己心願的筆刷」，讓筆刷反映出自己想表現的感覺，更能隨心所欲的運筆作畫。

▲左邊是之前常用的平滑筆刷。右邊是「瑕疵筆」。視覺效果和筆觸都完全不同，試著找出適合自己的筆刷吧！

POINT 用 Photoshop 製作筆刷

◀對於自己製作的筆刷會有種愛不釋手的感覺，用起來格外愉快喔！
先畫出這樣的形狀，再以**「矩形選取畫面工具」**選取剛剛畫好的形狀。

▲選擇編輯下方的**「定義筆刷預設集」**。
完成後，新的筆刷就做好了，可以從畫面中選擇做好的筆刷。

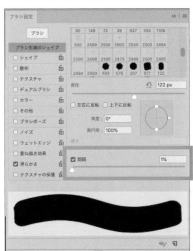

▲視窗＞筆刷設定＞筆尖形狀的間距調為「1」。

▲接著將**「筆刷動態」**打勾，設定「**大小快速轉變」**＝筆的壓力，「**角度快速轉變」**＝「一定方向」基本上我都使用這個筆刷。

雖然剛剛是以筆刷為例，但可以對所有正在使用的工具都抱持懷疑的態度。試著多花工夫整頓一下工具吧！

▲在筆電後面黏上寶特瓶瓶蓋讓筆電呈傾斜角度，作畫時驚人的順手。

▲雖然這麼做好像會讓筆變得比較容易損壞，所以不太推薦，不過在筆身的頂部貼上透明膠帶後，能減輕作畫時筆下沉的感覺，變得更好畫。

4 將畫面外的顏色設定為淺灰色

畫面外的顏色若設定為深色，會讓插畫看起來更突出，為視覺效果加分。

乍看之下以為是件好事，因為品質會比平常看起來更好。但若將畫作拿到其他環境下觀看的話，有時品質看起來也沒那麼好。

為了防止這種情況發生，將畫面外的顏色調整為灰色吧！

5 將資料放在旁邊

準備資料對畫插畫來說也很重要。
但如果只因準備了資料就感到滿足，
而沒有仔細觀察資料的話，那就本末
倒置了。
不過，若是將書籍資料放在桌上攤開
參考頁面的話，就會很難同時作畫。
這種情況下拿書架固定書本也是一種
辦法，不過比較建議先用智慧型手機
拍照，將資料放在畫面上邊看邊畫。

POINT 作畫時將景仰繪師的畫作放在旁邊

如果只看正在描繪中的畫，品質上限的
基準就是自己的畫，但藉由將他人的畫
作放在旁邊參考，可以突破品質上限。
有一點務必注意的是，也存在著因為旁
邊一直放著比自己更高明的畫作而讓自
己得了心病的可能性。
這就像把雙面刃，所以建議在心理健康
的時候嘗試。

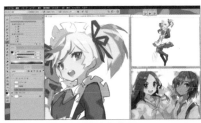

▲自己畫得好的插畫也有效果。

6 自言自語

透過自言自語，比較能注意到圖畫中奇怪的部分或是不對勁的地方。
有沒有不知為什麼就是感覺不太對卻忽略這種直覺，然而之後被旁人指出問題時，忍
不住想「明明就有注意，當初應該要修正」的經驗呢？但是出聲的話自然就不會忽略
不對勁的地方，並能更清楚指出問題。

7 記住歪斜的慣性

不管畫多少張圖，慣性不太容易改正。

素描容易失誤的地方也經常形成慣性，記住之前犯錯的原因，就更容易找出要修正的地方。

即使看不出來哪裡有問題，嘗試用和上次一樣的方法調整變形，有時可以注意到素描歪斜的地方。

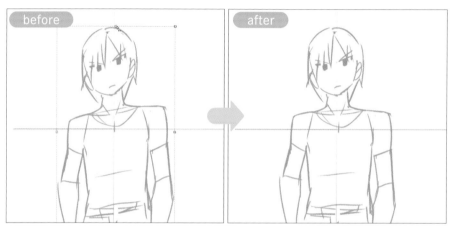

▲我很容易往右上方歪斜，所以有時會用變形來調整。

8 記住觀看別人畫作時覺得不順眼的地方

雖然說起來可能有點太依賴感覺，在一句「提升畫功」之下，實際涵蓋許多不同的面向。

- 素描能力
- 畫面統合能力
- 構圖能力
- 主題選擇
- 效果的營造
- 新技術
- 公開的方法
- 展現的方法

等等，有諸如此類各式各樣分類下的「提升」，因此也會有人對於「對我來說要提升哪種能力才最有效」感到困擾，進而覺得不安吧。

話說回來，在看別人的作品時，有沒有想過「如果是我畫的話會這樣做」呢？
有這樣的想法，是因為認為若是自己操刀的話，可以改善這些地方。
因為看不順眼的部分，就是自己「平常可以畫得好」的地方。
看別人的作品遇到這種情況時，記住「這是我擅長的地方」，將注意力放在這裡，作畫時在作品中展現自己擅長的技術。

● 對構圖不滿意 ➡ 將注意力放在構圖上
● 對素描不滿意 ➡ 將注意力放在素描上

像這樣在自己的作品中實踐看看。

能夠認知到「自己擅長的事情」的人非常少，僅僅理解到這一點，就能變成強而有力的武器。

COLUMN

順帶一提，我認為自己擅長的領域是構圖。
但我不是一開始就在構圖上展現天分，反而以前是比較傷腦筋的地方。
有一天，客戶對我在工作上提交的插畫做出了評論：「畫本身很有水準，構圖上能想辦法加強的話就更好了。」

雖然剛聽到時覺得很懊惱，但對於「即使可能會被我討厭，但因為希望我成長才特地告訴我」這一點非常感謝。
之後，我便努力精進技術，以求在構圖上不會再受批判。
不知不覺間，我發覺到自己開始對構圖不佳的畫變得敏感。

以我的例子來說，我是靠著後天的練習才讓構圖變成自己的武器，但在看這本書的讀者，很可能已經有自己擅長的地方了。要注意到這點，可以留意在看別人的畫作時忍不住覺得「為什麼連這種地方也處理不好」而皺眉的部分，並在自己作畫時運用這個優勢。

一開始就應該記住的
十大繪圖軟體功能

數位繪圖雖然非常方便，但想必很多人因為功能太多而卻步。為了讓煩惱「不知道要從哪裡開始記」的人也能輕鬆繪圖，這裡要介紹最低限度的必要功能。

※雖然是以 Photoshop 進行解說，但幾乎所有的功能在其他軟體上也都能使用，所以請放心。

1 一開始應該記住的功能～筆刷篇～

1 變更筆刷設定的快速鍵

每種軟體都備有各式各樣的筆刷，初學者想求生存的話，必須先記住的便利功能是「變更筆刷設定的快速鍵」。

其中特別要記住的功能有兩種。

變更大小的快速鍵

● 將筆刷放大……」（下引號）
● 將筆刷縮小……「（上引號）

這個快速鍵對於變更筆刷大小來說非常有用。

如此一來就不需要每次都將設定打開，可以在不打斷作畫過程的情況下調整線條粗細。

設定不透明度的快速鍵

想要厚塗的人一定要記住的功能。

調降圖層的不透明度後，就可以使用筆刷反覆將線條塗厚。

▲藉由左右滑動上方功能列的「不透明度」文字，就能輕鬆變更不透明度。

POINT ▷ 關於「流量」

想要做出有摩擦感的視覺效果時，要調整的是**流量**
的數值，而不是透明度。**透過調低數值，可以讓筆**
刷更有磨擦的感覺。

2 一開始應該記住的功能～畫面操作篇～

學會以筆刷畫線後就能畫出作品，但為了能輕鬆寫意地畫出數位插畫，也必須記住畫
面操作的方法。

2 旋轉畫面

使用 ipad 的人以兩隻手指就能自然的旋轉畫
面，但以電腦作畫的人中，似乎很多人都沒有
使用這項功能。
但是，只要旋轉畫面就能將難畫的角度調整為
容易畫的角度，建議要積極的使用。
方法是**一邊按著鍵盤上的 R 鍵，一邊將畫面**
往想旋轉的方向拖曳。若想要復原，可以按
escape 鍵（Photoshop）或在按著 R 鍵的同時
連續點擊畫面兩次（CLIP STUDIO PAINT）。

「新增視窗」是指將正在描繪的大畫面縮小後的視窗，於右方反映影像的功能。可以縮小整體影像，以封面縮圖的方式呈現。

將新增的視窗縮小並放在右方後，簡簡單單就能看見整體畫面，比較容易調整平衡＝線條比較不會失衡。
方法是依序選擇下面的功能就可以了。

視窗＞排列順序＞新增視窗

縮小被選擇的視窗，並將畫面放在一旁吧！

新增的視窗

▲在左側畫面上畫線後，畫好的線條也會連動到右側的畫面上。

3　一開始應該記住的功能～圖層篇～

所謂圖層就是將圖像「分層」。

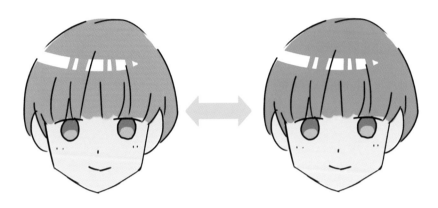

紙本作畫時是在同一張紙上畫圖，之後如果只想改變顏色的話非常麻煩。

但是用數位軟體作畫的話，可以簡單變更顏色而不改變線條。

就像這張插畫，可以隨心所欲的變更髮色，也可以簡簡單單就恢復成原本的顏色。

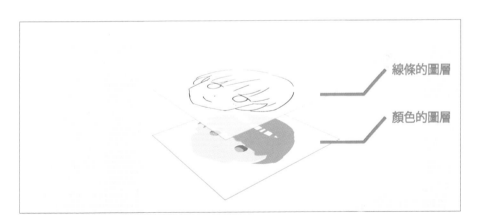

線條的圖層

顏色的圖層

如上圖所示，數位繪圖有「線條的圖層」和「顏色的圖層」，也就是說因為可以在不同圖層上作畫，所以可以僅做部分的變更。

這是圖層的基本概念，熟悉下一頁介紹的功能後，就能更快速地完成插畫。

4 鎖定透明像素

將線條圖層和顏色圖層分開後,開始描繪眼睛。

在顏色圖層增加**漸層效果**時,如果只是普通的覆蓋上漸層,結果會溢出框線外。

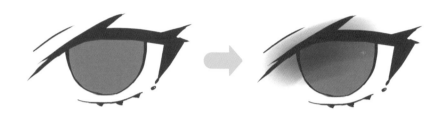

為了防止這種情況發生,按下

圖層面板>右圖所示的按鈕

設定為鎖定透明像素的狀態。

鎖定後,無法在已經塗色的地方之外作畫,所以不會超出眼睛的外框。

因為這個功能會頻繁的使用,一定要先記起來喔!

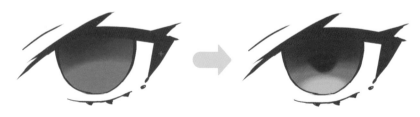

5 剪裁遮色片

如果直接在圖層畫上陰影或高光，之後很難調整顏色。但**使用剪裁遮色片的話，之後可以輕鬆做到只調整陰影或高光的地方**。

▲首先，在顏色圖層上再新增一個圖層。

▲選定這個圖層後，點擊右鍵選擇**建立剪裁遮色片**。

▲接著，**上面的圖層就會和下面的圖層產生連結**。

設定成這個狀態後，**就可以只在下方圖層的顏色範圍裡加上陰影**。

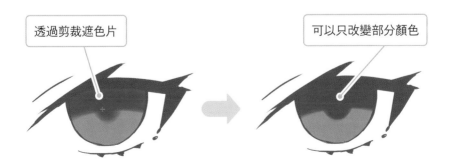

透過剪裁遮色片

可以只改變部分顏色

圖層遮色片是在不清除已完成圖層的
情況下，僅隱藏部分圖層的功能。
新圖層畫得太大以致蓋住部分人物
時，使用這個功能很方便。

▲雲狀筆刷蓋住插畫。
用圖層遮色片來解決問題。

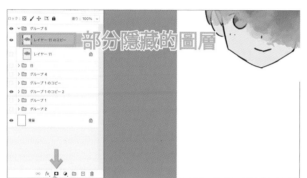

部分隱藏的圖層

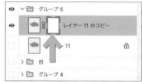

▲接著被點選的圖層旁邊會再
出現一個四邊形的外框。選擇
新的四邊形後，在要隱藏的地
方塗上黑色。

▲選擇想部分隱藏的圖層後，點擊**圖層面板**下的按鈕。

塗黑部分的雲層消失了

這個雲層的圖案不是被清除了，只是被隱藏起來。
改選白色來塗雲層消失的地方。
如此一來原先消失的雲又恢復消失前的樣子。
「想要隱藏圖層，但不想清除圖層。」
在這種時候，圖層遮色片就可以派上用場。

7　移動圖層

增加圖層後，雖然能讓畫面變得更漂亮，
但很容易就會找不到目標圖層。
這個時候，就要使用「移動圖層」的功能
了。
以眼睛的圖層為例來解說。儘管只想編輯
光點的部分，但圖層分得太細而找不到光
點在哪裡時，可以將游標放在光點上，進
行以下操作。

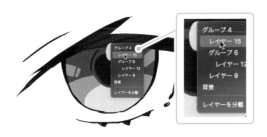

- Command ＋ 右鍵（使用 Mac 時）
- Control ＋ 右鍵（使用 WINDOWS 時）

接著，會出現這個部分相關的圖層清單。
如果清單上有多個圖層，最上面的圖層會顯示在清單最上方，因此想選擇的眼睛亮
點是「レイヤー 15（圖層 15）」。

這樣一來，可以一次就從圖像中選到想選擇的圖層。
善用這個圖層移動功能，不管想增加多少圖層都沒問
題。

「能稱霸選取工具，就能稱霸數位繪圖軟體」。

以這句話來形容選取工具的重要性一點也不誇張。

接下來要介紹的**三種功能**請一定要記住。

8 魔法棒工具

「**魔法棒工具**」是使用頻率最高的選取工具。

想要以筆刷工具在已畫好的線中塗色而不超出範圍，是一件很麻煩的事。

這種時候就要使用魔法棒工具。

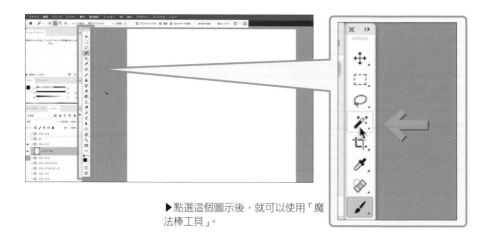

▶點選這個圖示後，就可以使用「魔法棒工具」。

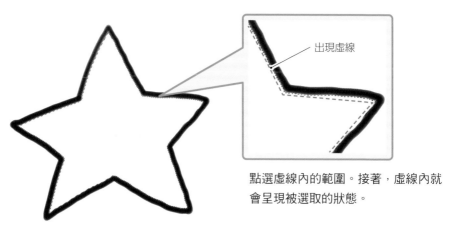

出現虛線

點選虛線內的範圍。接著，虛線內就會呈現被選取的狀態。

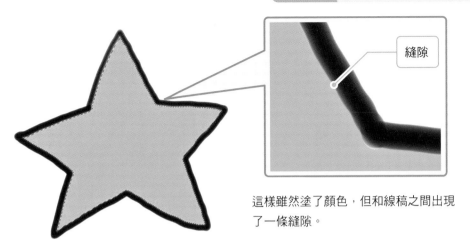

縫隙

這樣雖然塗了顏色，但和線稿之間出現了一條縫隙。

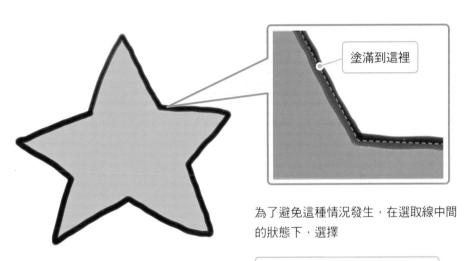

塗滿到這裡

為了避免這種情況發生，在選取線中間的狀態下，選擇

選取範圍＞變更選取範圍＞擴大

將選擇範圍擴大 1 ～ 3 像素的程度。
在這樣的設定下塗色後，線稿下方也會塗上顏色，就能將線稿中間塗滿顏色不留縫隙。

覺得重複這些步驟很麻煩的話，可以到 Pixiv 的 Fanbox 上免費下載記錄好的操作步驟並在作畫時運用喔！

起初雖然將圖層分開畫，但畫到一半時覺得麻煩，想將所有圖層合併在一起作畫。

這個時候除了合併後的圖層外，也想留下「呈現分開狀態的圖層」。

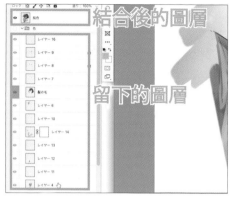

結合後的圖層

留下的圖層

如此一來，之後只想改變頭髮顏色的時候，只要以 Command（或 Control）＋點擊的方式就可以選取下面的頭髮顏色圖層，讀取選取範圍中頭髮的顏色。這樣就可以只編輯頭髮的顏色了。

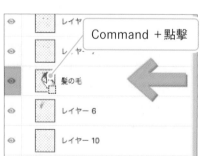

Command＋點擊

▲可以讀取選取範圍內的頭髮。

10 選取並遮住

以 Photoshop 作畫時**「選取並遮住」**功能可以使用在照片加工、製作 YouTube 縮圖等作業上，格外方便。
只想乾淨俐落的截取人物部分時，要選擇選取範圍＞選取並遮住。
選擇後，畫面會變成這樣。

以筆刷工具沿著想選擇的地方描一次。描完後，想選擇的地方就會浮起來喔！

────── P O I N T ──────

選取剛挖空的洞之後，
再選擇

編輯＞內容感知填色

就會塗成和背景一樣的顏色和效果。

但如果只有這個步驟，常常連後面的背景也會一併選取，所以要在按著 option 鍵的同時沿著想取消選取的地方再描一遍。
接下來以**圖層遮色片**蓋住方才選取的地方，按下確定後，和背景分開的就只剩人物的部分了。
殘存的部分使用圖層遮色片，以黑色和白色筆刷清理殘留的地方吧！

畫出難看線條的訣竅！？

「要怎麼畫出好看的線呢？」
這是常聽到的問題，但這裡要反過來解說如何畫出難看的線。了解這點，自然就能學會「畫出好看線條的方法」。

1 重新檢視筆刷工具的設定

首先，為了調整畫線的基礎，重新檢視筆刷工具的設定吧！（雖然以 Photoshop 作為解說的範例，但 CLIP STUDIO PAINT 等軟體也有相同的功能）

確認筆刷的「間隔」設定

打開視窗➡筆刷設定，查看筆尖形狀下的**「筆刷動態」**。
「間隔」的數值有時候會設定在較粗的 30 ～ 40 之間。
要將這裡設為「1」，最粗到「10」。
總之就是設定為較小的數值。
我認為光是加上這個動作，就能畫出比原先更加俐落的線條。

設定「筆的壓力」

將**「筆刷動態」**打勾，選擇控制>筆的壓力。
調降「最小直徑」後，可以透過調整筆的壓力來讓線條變細或變粗。
特別是在作畫時喜歡在下筆和收筆上做出力道變化的人，一定不要忘記這個設定。

2 畫出難看的短線條

想要畫出難看短線條的訣竅有三個。

- 描繪時固定手腕
- 以揮動手腕的方式慢慢作畫
- 從不擅長的角度描繪

線條有種在顫抖的感覺，很難看吧。
也就是說，只要反過來做，就能畫出
好看的短線條。

如何畫出好看的短線條

如果要將線條畫得漂亮，要與剛剛相
反的方式思考。

- 固定手腕的位置，描繪時僅活
 動手腕
- 快速動筆，而不是慢慢作畫
- 在不擅長的角度上畫線時，選
 轉畫面到容易作畫的角度

不在手腕活動範圍內的線，怎麼調整
都很難畫得漂亮。將畫面旋轉或是反
轉，調整到活動手腕就能畫得到的地
方。

3 畫出難看的長線條

- 沒有固定手腕
- 將畫面放大
- 分成數個小線段慢慢畫線

這麼做的話，就會變成抖動般難看的線條。

如何畫出好看的長線條

- 好好固定手腕
- 不要讓手腕亂動
- 稍稍移動畫面
- 快速動筆，而不是慢慢作畫

儘量不要放大畫面，調整線條時，讓下筆的地方和收筆的地方都能放在畫面中。
關鍵在於固定手腕和延長線條。訣竅則在於充滿自信的快速下筆。
之後再清除超出範圍的線就 OK 了。

4 將所有線條都畫得很難看

線條的種類有好幾種，例如短線條、長線條、有弧度的線條等，而有一個訣竅可以將所有線條都畫得很難看。那就是「一筆畫完」。

作畫時若是一筆畫完線條，常常會畫得很難看。

特別是線條的起點和終點看起來沒有修飾的感覺。

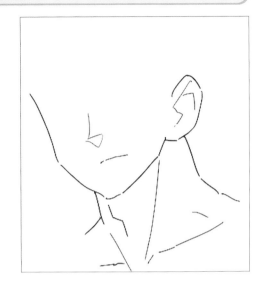

如何將所有線條都畫得漂亮

反過來做就可以了，也就是說「不要一筆畫完，而是多次重疊線段」。

如此一來可以修正不受控制的抖動感或沒處理好的筆觸，將線條畫得美美的。

一般來說很難一筆就將線條畫好。除非是很熟練的專業繪者，不然非常困難。一次做不到的事情，透過重複畫線並調整線條，就能畫出無與倫比美麗的線。

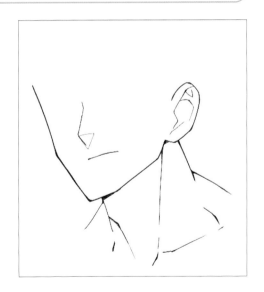

　描繪漂亮的線條～實踐解說～

那麼，一邊觀賞實際的插畫線稿，一邊進一步解說描繪關鍵吧！

畫出漂亮頭髮線條的方法

像頭髮這種需要延長筆觸的部分，要一鼓作氣的畫線。

但如果畫線過程中筆觸沒有控制好，就擦掉畫不好的那一半後，再補上漂亮的線條。

若線條重疊太多次，會產生毛邊似的質感，這點要多加注意。

畫出漂亮身體線條的方法

和頭髮不同，要以延長的筆觸描繪身體非常困難，因此較常**以重疊線段並調整細部的方式完成線條。**

特別是描繪線條起點和終點部分時，**一點一點移動筆尖，並在作畫的同時調整形狀。**

─── POINT ───

「undo（返回上一步）」是可以取消前一個
動作的功能，針對畫了線卻覺得不滿意的部
分，就可以按下鍵盤上的 command + Z
（Windows 的話是 Control + Z）後重畫。
雖說可以立即修正很方便，但左手一直放在鍵
盤上的話肩膀會變得僵硬，可以用軟體控制器
的話就會方便許多。此外，作畫時一邊旋轉畫
面，筆觸會變得更平順，線條也能畫得更加漂
亮。

線條相交的畫法

「開啟新圖層，一口氣將線畫完，之後將不必要的部分清除」也是很重要的關鍵。
除了有目的性的畫出有風格的線條外，盡可能一口氣將線條畫完，之後再清除不需要
的部分。
這麼做的話，中途斷掉的線也可以一鼓作氣完成，留下漂亮的兩端。
頭髮是特別常用到這個技巧的。

◀ 就像這樣，消
除超出範圍的部
分，之後再來修
正。讓數位軟體
的強項能充分發
揮。

臉部細節的畫法

臉部器官如果只是以長筆觸全部畫一次就太平淡了。

特別是為身高較高的角色畫插畫時，相較於其他部分，多畫幾次線，讓細節更突出的話，插畫就看起來更精緻了。

在畫眼睛時，要**特地將線分開，以多次重疊線條強調厚度的方法**來作畫。

在「線」這個名詞下，也分成許多種類。

依據線條的種類有意識的改變描繪方式，畫出的線稿應該就會明顯變得更漂亮。

無法畫出漂亮的線，完成品就會不好看。

有這些困擾的話，留意這次介紹的重點，再次挑戰看看線稿吧！

各式各樣線條的作畫方式

固定手腕，畫出長線條。

一點一點移動指尖，重疊多次的線。

揮動手腕，以短筆觸畫出線條。

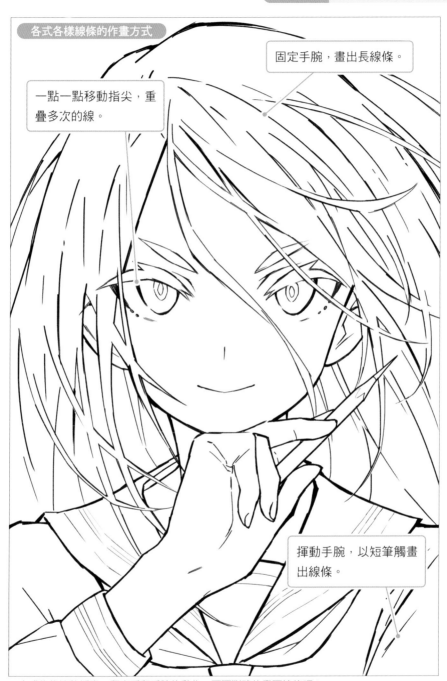

▲完成後的線稿插畫。留意手和手腕的動作，不要猶豫的畫下線條吧！

繪畫初學者常見的五大誤會！

這個單元要介紹初學者常見的五種誤會。

在開始前就想說「我會畫得很爛……」而放棄的話就太可惜了！只要多練習就會越畫越好。

先來打破固有的觀念，學習有效率提升技巧的訣竅吧！

1 誤會「不能犯錯」

有人在**繪畫直播**上看見專業繪者宛如已經預見完成圖般一筆就能俐落畫出線條的景象，而以為「作畫就是要像這樣才行」。

首先，拋棄這種想法吧。『一筆完成』是經過特殊訓練的人才有的絕技。

那要怎麼辦才好呢？

請**「畫很多很多錯誤的線條」**。繪畫技術會在畫很多錯誤線條的過程中提升。

一邊介紹實際的繪畫過程，一邊解說如下。

① 總之先依照理想的形象來畫

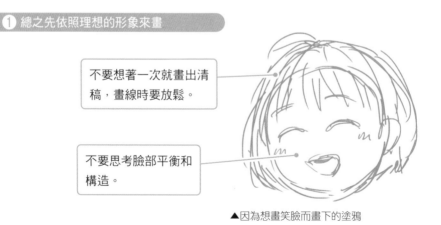

不要想著一次就畫出清稿，畫線時要放鬆。

不要思考臉部平衡和構造。

▲因為想畫笑臉而畫下的塗鴉

② 覆蓋在**①**的線條上繼續作畫，往理想的形象修正

想像自己想要畫出怎樣的笑臉。

畫好後，仔細端詳找出要改善的地方。

▲第二輪線稿。想像理想的樣貌，試畫看看。

③ 覆蓋在**②**的線條上，描畫第三輪線稿

繼續調整形貌。

將輪廓變得更俐落，調整頭髮的生長方向等。

重複多次③的動作進行微調。

▲在畫第三輪線稿時，要一邊意識到形貌的調整。

作畫時，不是一筆畫出正確的線，而是**大量畫出錯誤的線，從中選出喜歡的線繼續畫下去。這種方法畫出來的圖非常生動活潑，是誰都能學會的提升方法。**
若有「不能犯錯」的想法就會退縮，但有人告訴自己「畫錯也OK」的話，就能輕鬆作畫。

▲透過反覆重畫，線條就會變得更洗鍊。

2　誤會「一定要從線開始畫」

看到前一單元的方法，是不是會冒出這樣的想法？

「要像這樣重畫很多次？太麻煩了！」

不喜歡同一個動作重複多次，但為了自尊也不允許畫出難看的畫。難道沒有輕輕鬆鬆畫出好看插畫的方法嗎？這時候就會建議**「不要用線，改用顏色來作畫」**的方法。

從根本上來說，**一定要從線開始畫的想法本身就是一種迷思**。

用顏色大致畫出輪廓的形狀。一開始就直接塗上膚色也行，想要之後再選定顏色的話，一開始先塗灰色也沒問題。

眼睛、鼻子和嘴巴等也不要用線，而是加上色塊來表達。

▶ 先畫出輪廓的形狀，並試著加入五官。

38

因為以顏色來塑造形狀時不用重複修正線條，所以變得很簡單。

想要增加面積就補上顏色，想要縮小面積就將顏色擦掉。

頭髮也不是用線構成，而是塗色來呈現。

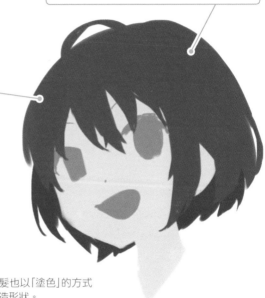

▶頭髮也以「塗色」的方式來塑造形狀。

頭髮大致完成了，接著**要開始畫表情**。

比起頭髮和輪廓，雖然畫表情時更有一種以線條作畫的感覺，但**繪畫時還是要儘量意識到自己是以顏色的概念在作畫**。

眼中的光輝等效果，也可以在這個時候描繪。

▶瞳孔和嘴巴等部分分開上色，為人物畫出表情。

掌握臉部全體的印象後，再塗上顏色就完成了。

▲畫好形狀並在上面加上線稿，就能順利完成。

想在別的圖層畫線稿時，可以沿著原色塊的邊緣畫線。依照這個方法畫的話，形貌已經大致修飾完成，所以不需要反覆修正就可以畫出清稿的線了。

▲僅表示線稿的狀態，線條畫得很漂亮。

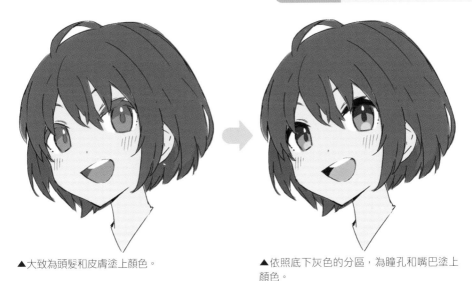

▲大致為頭髮和皮膚塗上顏色。

▲依照底下灰色的分區，為瞳孔和嘴巴塗上
顏色。

最後，在塗灰的區域上塗
上色彩。
**以油漆桶之類的工具填滿
顏色就 OK 囉！**
事先分好圖層的話，要變
換顏色時就很方便。

▲在瞳孔中加入紅光作為強調色，並在頭髮畫上反射的**高光**就暫
時告一段落了。

3 誤會「畫完就結束了」

雖然可能會以為這樣就算完成了，但其實這是最讓人吃虧的誤會了。

原因在於**剛完成時是畫得最好的瞬間**。那麼實際上該做什麼才好呢？就是「**自行修正**」。

「眼睛再放大一點」、

「再增加一些細節描繪」、

「瀏海再多加一些頭髮」

等等，**就像給別人建議時一樣，試著修改自己的畫作。**

這麼做的話，剛剛覺得已經完成的圖畫，就能變成更有魅力的作品。

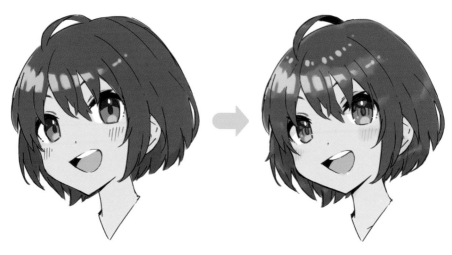

▲增加頭髮上的亮光並修正後方頭髮的
輪廓，更詳細的重點會在下一頁解說！

多數的人在插畫完成的時候就覺得結束了。

完成後還要再加工，感覺很麻煩吧？

其實沒有那麼麻煩。相反的，只要再費一點工夫就能提升完成度，可以說是非常划算呢！因此，在大部分的人都省略這一步驟的情況下，如果能實踐這個方法，那麼畫功就能比周遭的人提升一個層次。

省略這個步驟真的很吃虧呢！

瞳孔的細節描繪

▲瞳孔的細節描繪。在睫毛加入紅色作為強調色，也一起加強眼皮和臉頰紅潤的地方。

耳朵的細節描繪

▲耳垂加上淡紅色。此外，影子落在脖子上的地方也帶有淡淡的紅色。

嘴唇的細節描繪

▲為嘴唇增添紅潤感及反射的光，會變得更有魅力！

4 誤會「所有部分都必須仔細畫好」

持續畫下去的話，我想一定會開始反省「這裡畫得不好」。
這種時候，認真的人常常會陷入畫到好之前要反覆修正的想法。
雖然這也很重要，但有個方法可以快速讓畫作看起來變好看。
那就是將畫不好的部分積極隱藏起來這個秘技。

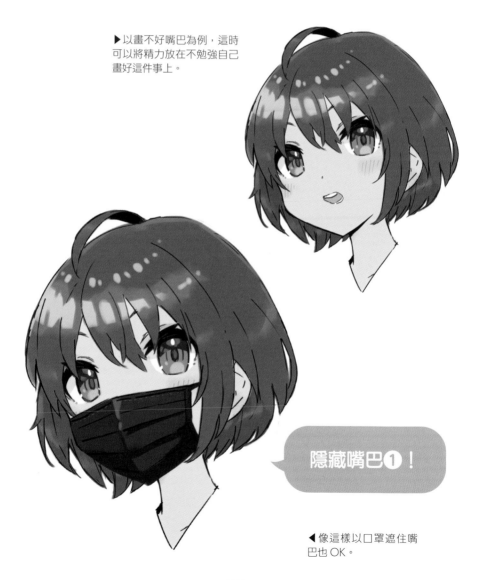

▶以畫不好嘴巴為例，這時可以將精力放在不勉強自己畫好這件事上。

隱藏嘴巴❶！

◀像這樣以口罩遮住嘴巴也 OK。

44

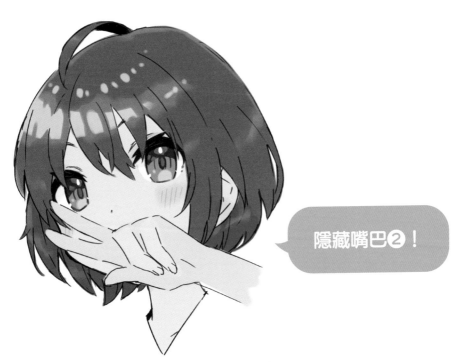

隱藏嘴巴❷！

▲在某些狀況下戴口罩會顯得很奇怪，那就用手遮住也可以。

以畫不好嘴巴的部分為例介紹這個秘技。

口罩和手之外，**以其他效果來遮住嘴巴也 OK**。

「做這種不正經的事可以嗎？就是在掩人耳目嘛！」

可能有人會因此覺得憤怒，但沒關係。對觀看者來說，這些都無所謂。

比起刊登畫得很差的插畫，隱藏不擅長的地方讓品質提升，不但讓觀看者覺得更賞心悅目，也能感受到繪者的用心。

所有部分都必須仔細畫好，這種想法真的是迷思。

45

誤會「使用多種顏色比較好」

在不擅長上色的人中，有許多人以為上色不能使用同一種顏色。

雖然這不算錯誤的認知，但這種上色方式會讓畫面非常散亂且視覺效果很差。

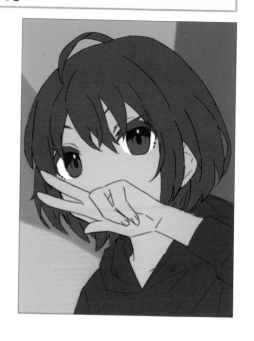

不擅長駕馭顏色的人，建議一開始「以兩種顏色上色」。

從自己喜歡的顏色組合中選擇兩個兩個顏色後，先將整個畫面塗滿看看（把白色和黑色也算進去的話是四種顏色）。

例如，我喜歡藍色和黃色的組合，就像這樣以藍色和黃色來上色。

訣竅是讓兩種顏色的面積比例有差異。

試著讓其中一種顏色占約七成的大面積，另一種顏色則占約三成的面積。照這個方法上色後，畫面就變得好看許多。

想更講究的話，可以再加上一個被稱作**強調色**的強烈色調。

這是加上粉紅色的範例。

這樣遠比毫無規畫的增加色彩簡單許多，又能選擇出令人印象深刻的顏色。

如果覺得包含皮膚和頭髮顏色在內的所有範圍只用兩種顏色搞定實在過於簡化，那麼皮膚和頭髮以外的部分以兩個顏色塗色就行了。

不擅長配色時，一開始先聚焦在兩種顏色上，

有更多心力的話，再試著增加一個強調色。

提升畫功的三大法則！

這裡將介紹無論什麼繪畫風格的繪者、無論是誰都可以簡單參考並輕鬆照著做的提升法則和思考方式。

- 「決定作畫時間」
- 「決定作畫主題」
- 「決定作畫目的」

藉由做出這三個「決定」，畫功就會戲劇性的大幅提升。

1 決定作畫時間

儘管方法很簡單，但只要做到這點進步的速度就能提升數十倍。我想大部分的人不會預先定下作畫時間，而是將畫完的那一刻當作完成時間。

不過，當加上了「提升畫功」這個重擔，沒有事先決定時間的人，繪畫技巧的進步速度就會減半。因此想確實讓繪畫技巧進步的話，請明確的訂下完成畫作的時間。
例如，要畫一個人物和背景的話，將畫一張的目標時間訂為「6 小時」吧！

如果「為什麼要畫這些」的想法模糊不清的話，繪畫技巧很難進步。
讓自己先有完成圖的畫面。若想將角色畫得更有魅力，那就以突顯「角色的優點」為目標來作畫。

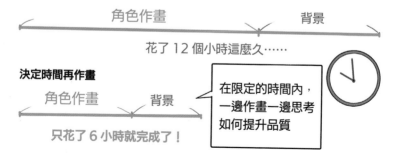

沒有先決定時間拖拖拉拉的作畫

角色作畫　　　　　　　　　　　　背景

花了 12 個小時這麼久……

決定時間再作畫

角色作畫　　　背景

只花了 6 小時就完成了！

在限定的時間內，一邊作畫一邊思考如何提升品質

如果沒有明確的畫面，也沒有決定完成畫作的時間，很容易在沒有深入思考的情況下拖拖拉拉的作畫，也會讓畫面失衡。

隨著作畫持續進行，畫面的密度也會持續上升，雖然乍看之下品質好像提升了，但**畢竟人物才是主角，在背景上花太多時間也沒什麼好處。**

✕ 在配角上花費太多心力的錯誤範例

▲仔細描繪背景中岩石的表面　　▲大量增加許多樹葉　　▲花費過多時間描繪作為背景的天空

相反的，**如果決定好完成畫作的時間及在這段時間中可以畫好的部分，意味著也確定了不能畫的部分。**可能這樣做會覺得時間很緊繃，**但優點是畫面平衡和調整變得容易許多。**

作畫的同時意識到什麼才是主角！

假設完成一張的時間是六小時。要描繪的插畫是一個人物加上背景。然後，以一顆聖誕球來表示一小時。

六小時＝使用六顆聖誕球並提高繪畫的完成度。這樣要怎麼分配呢？

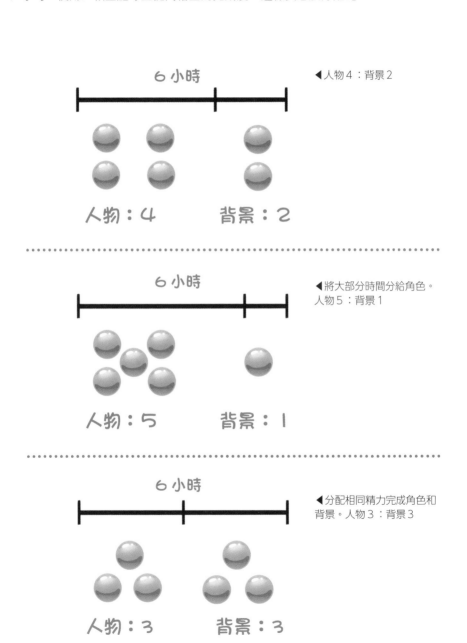

◀人物4：背景2

◀將大部分時間分給角色。
人物5：背景1

◀分配相同精力完成角色和
背景。人物3：背景3

每個人的平衡各有不同，自己所想到的分配方式才有個人風格，我想這樣可以說是理想的分配。

然而，若不限制時間，就會不斷增加聖誕球，這樣就無法找到高品質的平衡方式。

如果欠缺時間上的平衡感，那麼自己心目中的理想圖像就會變得模糊不明，最終只能以密度來判斷品質了。

在哪個部分使用多少時間，加強哪個部分的品質對自己的畫作來說比較理想，認知到作畫的平衡，就能增加繪畫技術進步的效率。

2 決定作畫主題

將作畫主題縮小到一定範圍可以有效率的提升技術。原因是這樣才有「比較對象」。持續以相似的主題作畫，可以比較上次和這次的成果，也比較容易找出進步的重要因素。

例如，想加強畫十幾歲男生的技巧，不僅是連續練習畫幾張十幾歲的男生就可以了，讓我舉個例子來說明吧！

▲描繪短髮的男生

▲描繪身著偶像表演服裝的男生

縮小主題的話，就能讓進步的效率變得更快喔！

此外，若身邊有很會畫畫的人，我認為向他諮詢也是很有效率的進步方法。然而，他人的建議最多也只能當作一些參考提示。如果只依賴他人的判斷，有時會造成反效果而讓成長停滯。

這麼說是因為當事人以外的其他人不會這麼認真的思考當事人的事。在這層意義上，如果只依賴他人的建議，是非常危險的。
在採納建議前，先在自己心中建立明確的判斷基準很重要。

決定作畫主題並創造比較對象。比較後，下次讓反省過的地方確實成為作畫的養分。接著，在心中建立藉由反省促使自己進步的基準。最重要的是，一定要留意不要只依賴他人的判斷。

3　決定作畫目的

決定目的時，越認真的人，越容易因為強烈認為「首先必須鞏固基礎」而喪失鬥志。雖然基礎能力的確很有幫助，但基礎也不全然是技巧進步的必要因素。

我想基礎是指「將作品畫得栩栩如生的能力」，但繪畫風格不只有「真實」這一項。
我想也有很多人以
- 動畫風
- 漫畫風
- 奇幻系
- 符號般的圖畫
- Q 版的圖畫

等風格為目標。
以繪畫風格來說，即使身懷基礎的「將作品畫得栩栩如生」的能力，和提升技術也沒什麼關聯性。

所謂進步，我認為指的是 **「依照自己的目標讓觀看者產生特定想法，有能力畫出讓觀看者有所感的畫作」**。

確實作品的畫面有真實感的話，觀看者因為很容易理解眼前所見而能滿滿的感動，但這樣包含大量資訊的畫作就好像燒肉定食或牛排那樣，有種讓肚子脹得滿滿的感覺。

然而，大家並不是只想吃那種料理。青菜蘿蔔各有所好，除了有喜歡吃甜甜的聖代或蛋糕等甜食的人之外，也有很多人就是想吃些好吃的，但不想吃太有飽足感的食物。

繪畫也是這個道理，有人想欣賞有大量資訊的逼真畫風，也有很多人喜歡可愛風插畫家的插畫，更有人喜歡清爽的繪畫風格。

這麼思考後，追求真實而一股腦兒在作品中加入大量資訊使畫面細緻化的作法，並不是讓技巧進步的方法。倒不如說，**去除不需要的部分，宣傳「想傳遞的訊息」才是進步**。

畫功進步＝人體構造、立體感、空間掌握能力，因為被素描等繪畫方式給人的印象所影響而失去鬥志的人很多，但我想這些能力不是進步全部的內涵。
若要將自己想傳達的事物以最好的方式傳達出去的話，哪種繪畫方式比較理想？想要透過畫作傳達什麼概念？首先要考慮自己作畫的目的，並依據切合這個目的的進步方法來努力。我認為這樣應該能帶來對自己最好的結果。

目標的繪畫風格是？

飽足系　　　精緻系　　　甜食系

動畫連結介紹

也可以在齋藤直葵 YouTube 頻道上觀看各個主題的影片喔。

好奇的話，請掃描以下的 QR code，至頻道觀賞影片。

布置有助於作畫技巧進步的環境（第 8 頁）

一開始就應該記住的 十大繪圖軟體功能（第 16 頁）

畫出難看線條的訣竅!? （第 28 頁）

繪畫初學者常見的五大誤會！ （第 36 頁）

提升畫功的三大法則！ （第 48 頁）

\ CHAPTER /

2

從根本提升技巧的 外掛技能！

三個繪畫規則！能做到就是專業級繪師！

若想畫出受到強烈青睞的畫作，要怎麼做才好呢？
還有，若想畫出自己也喜歡的畫作，要怎麼做才好呢？
在這裡公開的「秘傳醬汁」，是我平常就會意識到的三個規則。

1 一開始不追求畫得好

首先，使用影印紙畫好**素描（草稿）**，而不是一開始就在螢幕上作畫。

畫好**長十公分、寬七公分的四邊形**後，在四邊形中以簡單的線畫下草稿。

儘量以鉛筆或自動鉛筆「隨意」作畫。

帶著使腦中形象具體化的意識，專注於捕捉動作、感覺和表情的作業上，畫下草稿圖。訣竅是在**一開始時不追求畫得好**。

也就是說在這個時候，**不要修正素描**。

之後再修正草稿就可以了。

這個階段最重要的是「躍躍欲試的興奮感」。

也就是讓心中湧現「好好完成這個草稿的話，會是一幅很棒的畫作吧！」這種躍躍欲試的感覺。

我認為這是在草稿階段應該努力的目標。

「草稿雖然不太滿意，但是畫成清稿後就會變好，就照這樣進行吧！」

我想有這種觀念的人很多，但這完全是個誤會。

在草稿階段不夠滿意的插畫，不管怎麼仔細描繪加工，也只會變成「仔細描繪但不夠滿意」的插畫。

素描就像翻譯工作。這個工作是將繪者感覺到的興奮感，翻譯成大家都能理解的形象。

但是，即使是翻譯，若沒有呈現出根本上最應該翻譯的興奮感，這幅畫就等於沒有任何訊息。

草稿是構築表現根柢的重要工程。

我在沒有湧現興奮感前是絕對不會進入下一個階段。這在我的大腦認知中比什麼都重要。運氣好的話，第一個草稿就能感受到興奮感，但若沒有感覺到，不放棄繼續嘗試的堅持非常重要。

這裡介紹的重點中，只要意識到這個觀念，畫作的魅力一定會比現在提升好幾個等級。

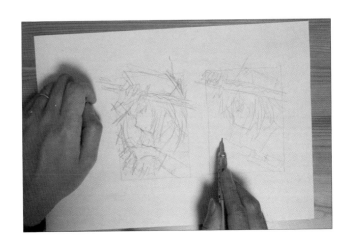

拍攝擺好姿勢的照片，並試著參考照片作畫。

拍照時應該意識到的**關鍵重點有兩個**。

① **「拍攝照片的順序」。**
草稿不需要從一開始就畫得太過仔細。因此，**請畫完草稿後再拍照**。

② **「不是拍攝照片，而是拍攝影片」。**
雖然說是依照剛剛畫下的「草稿」來擺姿勢，**但其實是要在拍攝過程中一點一點改變手部表情和身體傾斜角度。**

▲這是我為了這張畫拍攝的照片。

▲依據這個「超令人躍躍欲試的草稿」上的姿勢，思考想拍的照片。

◀▼拍攝影片的同時，一點一點移動手腕和脖子等部位，找出最適合草稿形象的角度。

找出影片裡中意的姿勢和角度，截圖作為作畫參考。
在畫草稿的時候無法仔細想像的手部角度或些微感覺差異等，透過影片可以發現更多新的想法。

然而，在描繪女生時，若是以拍攝男生的照片作為參考，**不能直接按照男生的骨骼來畫，最多只能作為參考而已。**

或許也有人覺得這麼做有點不好意思，但拍照的話很難拍到很好的姿勢，比較推薦拍影片。

順帶一提，拍攝需要用到雙手的姿勢時，一個人就沒辦法拍。如果不願意讓別人幫忙拍攝，建議使用自拍棒或自拍腳架。

如果拍照還是比較適合的話，可以使用遠端遙控器。

這個作業，是為了讓畫草稿時充滿心中的興奮感落實在實際的畫面上，以便向自己以外的人傳達這種心情，可以說是相當於翻譯工作的功能。

透過加入這個步驟，將原本只存在於自己心中的「興奮感」傳達給別人會變得壓倒性的簡單，因此一定要試試看加入這個步驟。

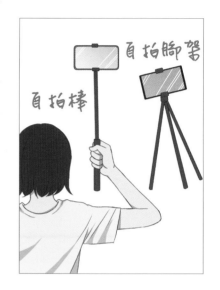

3 完成後再修正

繪畫完成後不要立刻拿去投稿，**將畫放置一晚是很重要的步驟。**
將視線從作品移開後，**隔天再重新以嶄新的眼光檢視，更容易注意到不協調的地方。**

真心想畫出最佳作品，或是**想畫出比現在更好的畫作，將畫放置一晚後，「一定」有必須修正的地方。**
強迫自己試著思考方法來改良已經完成的畫作。
之後，實際動手改變某個部分吧！

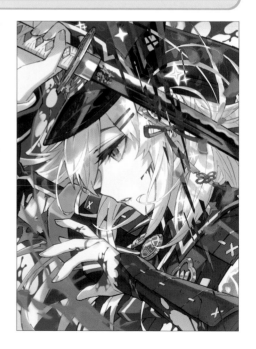

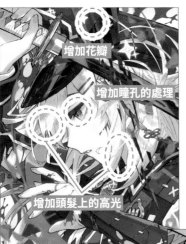

這是我在這個階段實際試誤的部分。

- 稍稍增強眼睛的光芒
- 在頭髮上增加兩條高光

僅僅是這樣簡單的調整,就**提升了畫作的存在感**。

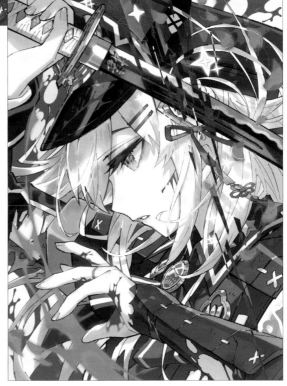

當然,我想每個人的最後一步會完全不同,確實無法說修正這些地方就是正確答案。從結果上來說,也有可能加工前的畫作效果更好。但是這也沒關係。

在這個步驟嘗試過的方法沒辦法讓自己的畫作加分,光是理解這一點,就已經是在進步了。下次再試試別的方法就 OK 了。

這個方法可能無法在第一次就感受到效果。

然而,重複這個步驟後,自己的畫功就會一點一點往上提升,效果會確實累積。

五種選色的訣竅

雖然喜歡畫線，但不擅長上色。我也很能理解這種煩惱。我從小學、中學到高中都很討厭上色，不過最近開始享受這件事，顏色的搭配也開始受到讚美。接下來我想介紹是什麼樣的思考方式讓我開始有這種轉變，以及選擇顏色的訣竅。

▶接下來以這張女僕小姐的線稿來解說（可以到 Pixiv 的 Fanbox 上免費下載）。請一定要試著塗色看看。除了不提供商業用途之外，投稿到社群媒體上也 OK。

1 在介紹訣竅前……先嘗試單色配色吧！

起初不知道要用幾種顏色上色的話，建議的上色方法是「單色配色」這個方法。以色相環調色盤來解說。

- 選擇色相的部分＝外圓的部分
- 選擇明度及彩度的部分＝三角形的部分

◀首先，從外圓的部分選擇一個喜歡的顏色。

▶固定外圓的部分，在三角形部分選出明度和彩度相異的三個顏色。

▶為人物上色時，也要選擇皮膚色，基本上僅以這四個顏色來作畫。

想要增加顏色也沒問題，或者想使用白色以及黑色也可以，**關鍵在於不要移動色相**。

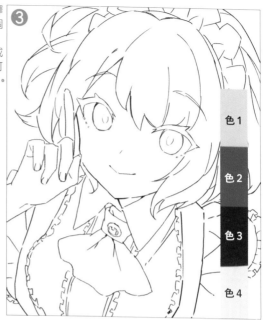

色1

色2

色3

色4

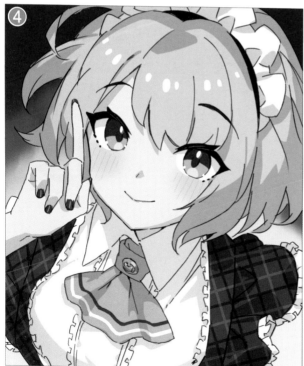

這是**僅以一個色相上色**的成品。雖然沒有很華麗，但這樣就能完成一幅整體統合、呈現出一致性的插畫。

色1……頭髮、領帶、瞳孔的底色

色2……頭髮的陰影

色3……瞳孔顏色、指甲、衣服

色4……皮膚色

主要以這個配色分別上色（＋臉頰和嘴唇的紅色、再加上瞳孔和頭髮的白色高光等細部調整）。

習慣單色配色後，下一個階段要進入「鄰近色」配色。先前是選定色相環上的一個顏色後再選擇不同明度和彩度顏色，而這次要稍微擴大色相範圍再上色。

◀**從色相環上相近的顏色中**選擇喜歡的顏色吧！剛才的插畫是以單色選色的方式上色，這次則要再加上鄰近色。

變更 POINT
● 頭髮
● 眼睛
● 領帶
● 指甲的部分
這裡稍稍改為比較接近紫紅色的顏色。

我想只要藉由這些微小的改變就能使畫面的印象變得更鮮明。不擅長選色的話，請試試看剛剛介紹的兩種配色。透過這兩種選色方式，我認為就能咻的一下提升選色等級，上色也會變得更容易。

以從顏色感受到的熱度，也就是所謂「色溫」的度量衡來測量時，可以將顏色區分為以下兩類。

- ●令人感到寒冷的顏色＝冷色調
- ●令人感到溫暖的顏色＝暖色調

因為前頁使用到的顏色屬於「冷色調」，整體來說是一幅給人寒冷印象的插畫。雖說酷感也很有魅力，但無法給人華麗的感覺。先前提到的以兩個顏色上色是基礎方法，簡簡單單就能讓畫面有一致性，但會變得有點單調。

◀互補色配色（＝相反色）可以解決這個問題。剛才選擇了在旁邊的相似色，這次則要將色相環對面的互補色放入畫面中。

▶將互補色加入插畫後，看起來比剛才看起來更華麗了。互補色會形成強烈的色彩衝擊，因此可以增加華麗的印象。

以這個圖例來說，藍色和黃色是互補色關係，放在旁邊的話，透過顏色的視覺衝擊，會產生所謂**光暈**的效果。可以熟練運用這個效果後，就能讓畫面有華麗的感覺。

4 訣竅❸重視轉為黑白後的對比

使用鄰近色配色讓畫面有統一感，而使用互補色配色讓畫面更華麗。但不知插畫好像還是少了一味，畫面整體有種沒精神的感覺。這是因為明暗差異沒有做足的緣故。

這個時候，**請先將試著畫面轉換為灰色**。在這個狀態下觀看時，藉由做出明確對比差異，就能讓畫面整體給人活潑有層次的印象。

以這張插畫為例，試著變更以下的地方。

- 頭髮陰影的明度差異
- 背景中紅色和黃色的明度差異
- 稍微加深衣服深藍色的部分

頭髮陰影的明度差異	背景中紅色和黃色的明度差異	稍微加深衣服深藍色的部分
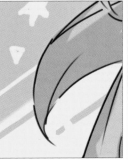		

Before

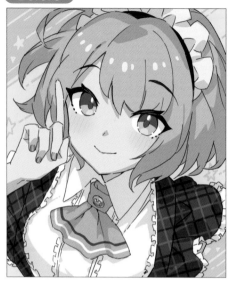

以下列方式變更前一頁列出的明暗差異。

頭髮
R：2 8	R：184
G：188	G：157
B：252	B：252

背景
R：255	R：248
G：249	G：187
B：135	B：143

衣服
| R：73 |
| G：85 |
| B：127 |

After

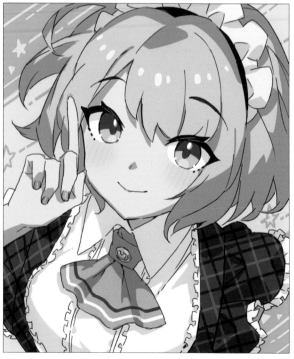

頭髮
R：230	R：154
G：206	G：139
B：255	B：232

背景
R：255	R：255
G：249	G：137
B：135	B：143

衣服
| R：27 |
| G：35 |
| B：74 |

Before

與剛才的插圖比較後，我想應該能感覺
到修正後的插畫更能給人活潑有層次的
印象。

確實做出顏色明度差異，在黑白模式下
更容易理解活潑有層次的視覺感受。

After

5　訣竅❹使用多種顏色時注意不要讓明度差異過大

相反的，接下來要介紹的是應該降低明暗差異的例子。

有人在以互補色配色的方式選定顏色時，以為加入許多互補的顏色會讓畫面變得繽紛熱鬧。

然而，**加入太多顏色的話**，就會像這個圖例，**整體顏色相互衝突，畫面給人缺乏一致性的印象**。這可能是對顏色很敏感的女性特別要注意的重點。

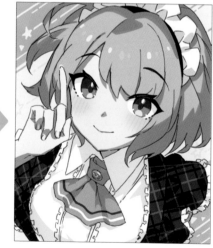

但是如果想讓插畫擺脫單調，變得華麗又熱鬧，這個時候就要**降低鄰近顏色的明度差異**（黑白模式下比較容易理解）。調整後，即便使用多種顏色也**可以做到既維持華麗的感覺**，又讓畫面保有一致性。

R：242 G：94 B：54	R：248 G：167 B：182
R：120 G：254 B：107	R：113 G：217 B：254

▶首先從背景的調整開始解說。
降低紅色和藍色的明度差異。

R：231 G：205 B：50	R：115 G：255 B：106	R：254 G：252 B：131	R：182 G：252 B：254

▲降低**中央黃色部分的藍色線條**和**星星**的明度差異。如此一來，即使使用黃色、紅色、藍色這三種
完全不同的顏色，也可以降低顏色之間的衝撞(**光暈**)。

▲調整頭髮上的高光。
將**深綠色變更**為與四周明度接近的**黃色和藍色**。
雖然增加了顏色的數量，但因為明度差異較先前小，顏色看起來和四周更和諧，沒有不協調的感覺。

若想大膽嘗試以光暈效果帶給人的華麗印象，透過減少太惹眼的色塊面積，也可以降低不協調的感覺。例如「眼睛」的部分。粉紅色和綠色衝突感太大，給人俗不可耐的印象……。

▲眼睛整體的色系統一為同系列的顏色，
減少下方面積，塗上互補的黃色。

▲惹眼的粉紅色面積大幅減少，配置在更狹窄的面積中。
粉紅色是衝擊的顏色，透過縮小面積，**降低光暈，就能有強調色的功能，讓配色更豐富。**

即使使用多種顏色，透過降低明暗差異，就不會有俗氣的感覺，而能完成色彩繽紛的
插畫。請一定要試試看。

6 訣竅❺ 有效使用無彩色

最後要解說的是如遠程武器般犯規的技巧。

在前頁解說調整明度差異以降低光暈的方法，我想也許有人會覺得有點難度太高了。

有個魔法顏色可以在這種時機使用。那就是**灰色**。灰色被稱作無彩色，是**完全沒有彩度的顏色**。

請試著將灰色插入有**光暈、感覺不協調的部分**。

Before

After

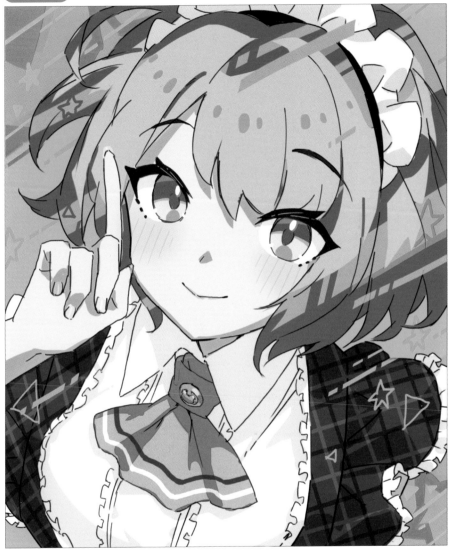

到前一步驟為止光暈效果非常強烈的畫面，在灰色的緩衝下搖身一變，各種顏色變得和諧許多。

彩度很高的顏色非常適合搭配灰色，因此可以消除俗氣的感覺並維持色彩平衡。若想要描繪鮮豔的作品，請一定要記住這個技巧。

簡單上手！
讓頭髮漂亮三倍的描繪方法

頭髮給人的印象對插畫的影響非常大。在這裡失敗的話，所有視覺效果都會大打折扣，是極為重要的部分。

然而，**實際上畫出來的頭髮和腦海中的理想樣貌常常有天壤之別**。到完成之前有很長一段路要走，因此在繪圖過程中很容易就迷失方向。

接下來要按步驟以簡單易懂的方式解說應該依照什麼順序，才能讓完成圖和自己理想的畫面沒有差距。

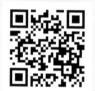

▶在這裡使用到的素材可以到 Pixiv 的 Fanbox 上免費下載（除了不提供商業用途之外，投稿到社群媒體上也 OK）。

1　很難以線條描繪

首先要介紹常見的失敗案例及無法畫好頭髮的原因。就像右邊圖例一樣，用線條畫頭髮。這倒也不是什麼壞事。

不過，**以線條畫頭髮的話，比較容易發生完成圖的印象和腦海中的理想不一致的情況。**

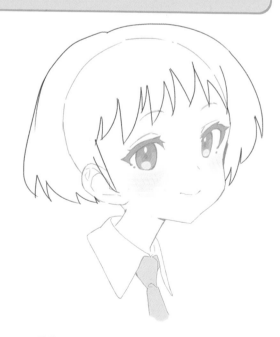

為完成的線稿塗色。

塗色前雖然不那麼引人注意，但塗色後的成果有種說不出來的奇怪之感。

關鍵在於塗色的「**色塊**」。

在畫線時沒有將頭髮認知為「色塊」，而「僅」視為「流動的線條」。

因此即使線條畫得很美，在塗色的瞬間，對於頭髮部分的認知就由「線」切換為「色塊」。

因為此刻眼睛看到的是之前從未考慮過的色塊面積部分，所以對第一次認知到的色塊產生了不諧和的感覺。

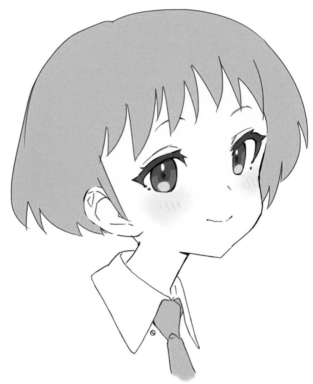

ＰＯＩＮＴ　沉沒成本謬誤

畫頭髮的線條很費神，特別是為長髮畫出漂亮的線條要投入許多精力。而畫好後要繼續修正更是要花工夫。

我想，也會發生覺得修改好不容易畫完的圖畫很麻煩而就此打住的情況。

這種心態稱作沉沒成本謬誤，指的是「對於已經採取的行動感到可惜，即使知道失敗也不停止的心態」。這個也是畫功無法進步的一大要因。

在畫完線條並準備上色的時間點上，**突然注意到原先繪畫時的誤判，就會產生沉沒成本謬誤**的心態。

對付這種心態的策略是**使用「最一開始就以色塊而不是線條來作畫，並一點一點進行修正」的戰術。**

首先，試著在不畫線的情況下為瀏海上色。

特別是瀏海的部分，因為和角色性格及視覺印象有莫大關聯，所以非常重要。

為瀏海上色後，可以試著調整髮量。

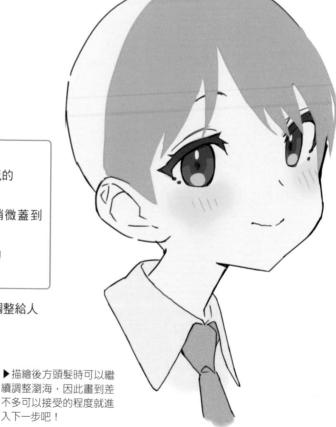

- 瀏海較短
 ➡ 有點男孩子氣的
 運動風效果
- 瀏海量較多，稍微蓋到
 眼睛
 ➡ 有女孩氣息的
 可愛印象

可以依照上方條件調整給人的感覺。

▶描繪後方頭髮時可以繼續調整瀏海，因此畫到差不多可以接受的程度就進入下一步吧！

3 以色塊描繪後方和兩側的頭髮

接著要畫後方的頭髮和兩側的頭髮。這裡也要以色塊來描繪形狀。

書出後方頭髮的髮量後，以色塊描繪**稍微蓋到耳朵**的側面頭髮。

有時需要一邊概覽整體插畫，一邊確認**各部分面積大小是否與自己的理想相符**，這步驟很重要。

塗完色塊後，調整頭後方隆起的部分、兩側頭髮和瀏海的長度等細節。

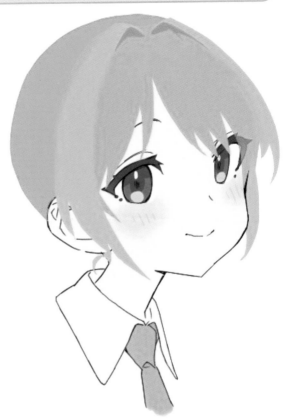

◀▲為了讓讀者容易判別正在作畫的部分，圖例中各部分稍稍改成不同的顏色。陰影的部分以灰色色塊來描繪。

翹起的頭髮對塑造活潑有精神的角色很有幫助。

但是如果描繪得太誇張會顯得太雜亂，而描繪得太少又會給人沒生命力的印象，是很難調整平衡的部分。

因此，我想還是以色塊的概念來調整才是聰明的方法。

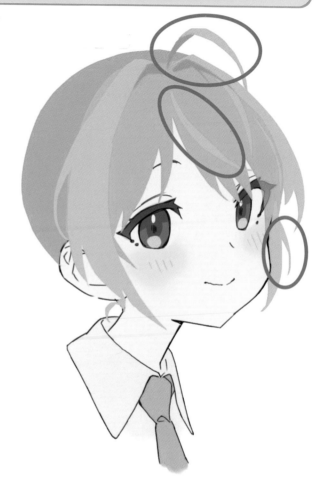

▲以色塊加在稍微翹起來或與其他頭髮方向不同的細小髮絲。

5 最後以線條描繪

最後進入以線條描繪的部分。

為了線條描繪這一目的，在現在畫好的色塊圖層的最上方加上一張「**乘法**」的圖層。

將頭髮線條畫好的訣竅，就是**延長筆觸一口氣畫線**。

我想比起一點一點慢慢畫線，這種方法比較能表現出**頭髮光彩柔順的質感**。

如果不能夠一筆就畫出理想的線條，描繪時使用 undo 等功能的話，就可以重複畫線（畫線的方法在第 28 頁也有詳細的解說）。

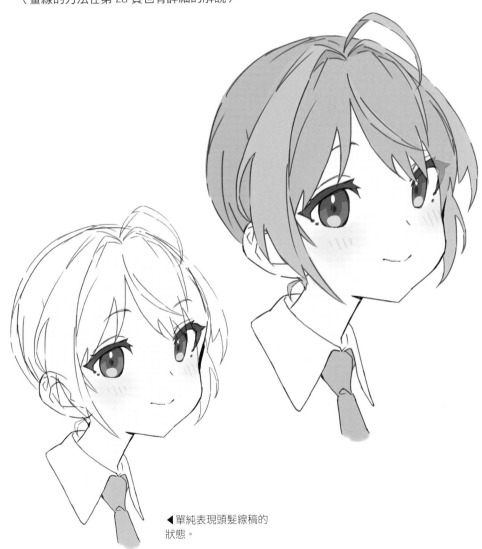

◀單純表現頭髮線稿的狀態。

6 縱向捲髮的描繪方法

這個單元屬於應用篇，可以學會以色塊畫出美麗縱向捲髮的簡易畫法。
首先，要先使用色塊來描繪**捲髮的表面**。

接著來選擇陰影顏色，以**新圖層**來描**繪捲髮的內側**（灰色部分）。
僅僅是描繪頭髮的內側，就能讓頭髮成形。

之後，再加一個**新圖層**，**在上面描繪線條並收尾**。
外側的縱向捲髮已經完成了。

接下來畫內側捲髮。步驟和外側捲髮相同。

❶ 用色塊描繪表面並
　調整輪廓（粉紅色
　部分）
❷ 接著，改變顏色描
　繪內側（灰色部分）
❸ 色塊調整到滿意的
　形狀後，最後加上
　線條就完成了

以這個順序來作畫吧。

我覺得綁髮的部分加上
髮圈等髮飾也很不錯。
髮飾的部分也以色塊描
繪後，完成圖就會更接
近理想的樣貌。

最後，加入髮圈的線條就完成了。

精熟這種描繪方法後，就算是畫有好幾個縱向捲髮的複雜髮型，也可以透過簡單調整
髮量和輪廓來完成理想的作品。

五種簡單描繪陰影的方法

「怎麼做才能自然的描繪陰影呢？」這是我常被問到的問題。
接下來我想介紹陰影的描繪方法，只要知道這些方法，就可以隨心所欲的營造氣氛。
這個單元介紹的圖例，全部都是大約在五分鐘之內可以完成塗色的簡單陰影描繪方法，初學者也能立刻學會喔！

▶這次的插畫可以到我的 Pixiv Fanbox 上免費下載，請一定要用來練習看看。除了不提供商業用途之外，投稿到社群媒體上也 OK。

1 特意不加上陰影

特意說在最前頭，插圖中即使**不加陰影也沒問題**。

❶ 以臉頰等地方為中心，稍微添加**紅潤**的膚色。
❷ 往頭髮髮尾的地方，稍稍加深顏色。
❸ 襯衫皺褶的部分，放上一點較深的顏色。

只是塗色感覺太單調的話，可以加上上述的調整，人物就會看起來鮮活許多。

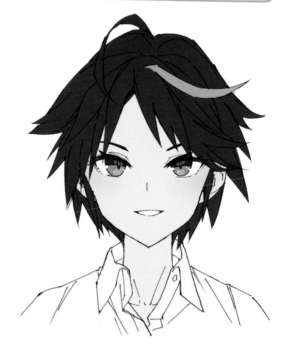

▲未加工前的插畫素材。下一頁開始介紹調整後的樣子。

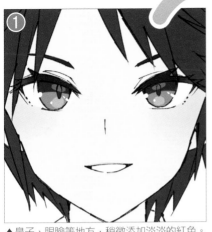 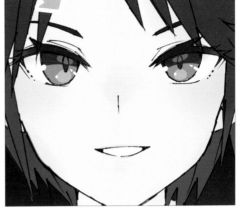

▲鼻子、眼瞼等地方，稍微添加淡淡的紅色。

▲為髮尾和髮旋加上漸層的效果。

▲在襯衫加上略帶藍色調的深色。（注意步驟①時在脖子上加入了紅色）

不是加上陰影，而是抱著**稍稍幫人物上點妝**的輕鬆心態，多加些顏色。

僅僅是如此，視覺效果就提升不少。

事實上，不加上陰影的話，可以明確看清楚線條和輪廓，即使是職業畫家中也有儘量不描繪陰影的人存在。

較無法發揮陰影的效果或不擅長畫陰影的話，倒不如摸索看看有沒有不畫陰影也能完成插畫的方法。

2 逆光（輪廓光）

逆光是誰都能輕鬆做出的燈光效果。

優點是即使多用逆光，也不會對插畫產生影響。

首先，在人物上加上**乘法圖層**，為整體人物加上深一點的灰色陰影。

▲輪廓的部分稍稍留一點光亮、減少陰影，並加上**實光圖層**，只照亮輪廓的**外圍**。
因為逆光的關係，臉的前方變成陰影，很難看得清楚，但是有**強調輪廓，讓外圍線條
浮現的效果**。

▲試著在背景畫上模糊的光源也很不錯。雖然為了說明清楚，而讓人物處於黑暗的空間中，但逆光
無論晝夜的表現都可以使用。

「逆光」可以讓圖畫的氣氛更有戲劇張力的感覺。

透過在臉部的前方加上陰影，**可以讓觀看畫作的人和畫中人物拉近距離，並營造臨場感，進而達到感覺和畫中人物關係變親密的效果。**

3 林布蘭光

荷蘭畫家林布蘭經常使用的著名打光方式。

強調臉部輪廓深度，表現出人物的立體感與存在感。

在描繪實際人物時非常有效果，但如果是用在二次元 Q 版化的角色上，有時會感覺不太對勁。

因為 Q 版角色常常是以將臉畫成平面的方式來強調可愛的感覺，如果能留意不要讓陰影面與光亮面的對比過於強烈，就可以在二次元的圖畫中，加入彷彿存在於這個世界上不可思議的真實感。

▲在光源的相反方向，加上三角形的亮光，是林布蘭光的特徵。

因為接近自然界的光，可以畫出帶有「動感」的畫作是林布蘭光的特徵。

在這個圖例中，營造出在斜射的光照之下，人物從深處走出來的氛圍。

因為描繪陰影必須意識到立體感，比起「逆光」，林布蘭光的難度稍微更高一點，

但卻是非常有效果的打光方法。

4 聚光燈

強光從上方照下來的照明方法。

比林布蘭光簡單。

光線照射到的部分限定在

> ❶ 比額頭更上方的部分
> ❷ 鼻頭
> ❸ 肩膀和胸部的部分

這些地方。

因此，**基本上除了上述三處以外，其他地方都做成陰影效果就 OK 了。**

▲即使用於人物角色上，也很少會有像林布蘭光一樣有不協調的感覺，大幅加強**對比**，明確做出明暗差異會有很好的效果。

94

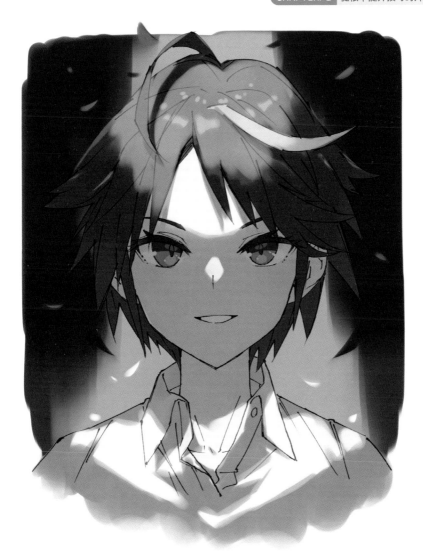

儘管能營造出有戲劇張力的氣氛，但比起展現真實感，聚光燈是適合在**「想凸顯角色精神表現」**時使用的照明方法。

舞台上常見的登場人物內心獨白、自言自語等場面中，照明效果就是這個樣子。

想要加強發生在角色內心中精神層面的表現，或是想**讓角色預知命運**時，請一定要試著使用聚光燈。

5 從下方照射的光

可以使用在想表現恐怖氣氛時的照明方式，可以描繪出**窺見人物隱藏於心中的惡意或計畫那一瞬間的氛圍**。

若選擇略帶藍色調的顏色，可以提升恐怖的感覺。

❶ **脖子以上**塗上陰影
❷ 光照在**下巴細長的面積**上
❸ 接近光源的**胸部四周保持明亮**

是打燈的關鍵。

想要強調恐怖氛圍時，也可以讓鼻子下方、嘴唇四周、臉頰下方的面都照到光，但人物的視覺效果就會打折，不太會在單獨一張的插畫上使用（用在漫畫的其中一格之類的地方很有效）。

此外，在耳垂、上唇、頭髮等增加一些反射光的效果，就完成了。

只要三分鐘！
提升插畫完成度的加工技巧

花費許多精力完成插畫是很好，但完成後覺得「雖然這麼努力，但好像沒有那麼好看」。這是有原因的。我接下來想介紹五種加工技巧，只要花三分鐘就能簡單提升插畫完成度。

這裡的圖像可以到 Pixiv Fanbox 上免費下載，除了不提供商業用途之外，都可以自由使用。

1　以曲線調整圖層提升對比

開啟曲線調整圖層

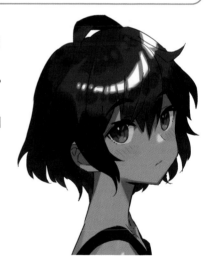

首先想介紹的是**調整圖層**。

特別要介紹的**曲線調整**是在每種插畫都能使用的技巧。

雖然這裡使用 Photoshop 來說明，不過 CLIP STUDIO PAINT 裡也有相同功能，不需擔心。

首先，在原本的畫像上新增**曲線調整**的調整圖層。

選擇**圖層＞新增調整圖層＞曲線**，並按下 OK 按鈕。

同時出現如圖表般的線，只要適當操作就能調整**曲線**。

嘗試使用曲線調整圖層

這是能使用在所有圖畫上的調整方法。
提升顏色對比後，視覺上更令人賞心悅目。

① 點擊線中央後，可以加上新圓點
② 接著，再將線分成一半，加上兩個點
③ 將右方的點往上移動→左方的點往下移動

但只是這樣的話，有時細節部分會畫得不好。
以這張畫為例，頭髮的顏色有點與預期不符，要稍作調整。

這個圖表上的線是有規則的，
● **往線的左邊是暗色**
● **往線的右邊是亮色**
可以進行上述修正。
因為頭髮是暗色，所以往線的左邊移動就可以調整。

再往線的左邊增加兩點，並試著讓這兩點上下移動。
這麼做的話，**只有頭髮中間會顯現明顯的對比差異。**

99

================ POINT ================

如果對比太強烈的話，將調整圖層的不透明度調為 50% 後，就能依照喜歡的平衡進行調整圖層。

即使中途將視窗關閉，只要再點擊兩下調整圖層，就能**夠**再次調整。

調整部分的顏色

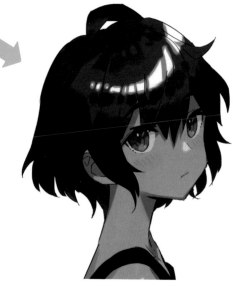

想在皮膚顏色維持不動的情況下只提升頭髮顏色對比的話，點擊這個調整圖層右側顯示方框中的「圖層遮色片」，就能只選取膚色的部分。

以黑色塗滿膚色部分後，就會設定為只能調整頭髮部分顏色的狀態。

推薦在插畫最後收尾時使用這個功能。

2　以濾色圖層營造豐富的情感層次

下一個要介紹的是為插畫加入採光效果的手法。

因為採光效果的表現可以將場域的空氣感一起傳遞給觀看者，能讓插畫呈現出人物產生情緒波動時「情感層次豐富」的氣氛。

為插畫加上背景。

嘗試以下列順序加工。

❶ 在最上方開啟**新圖層**

❷ 將圖層模式變更為**濾色**

❸ 選擇**散焦效果較強**的筆刷

❹ 選擇**紅色或橘色**

❺ **僅在畫面下方的部分**加上漸層效果

可以多塗幾次或稍微減少效果。

接著重新選擇**藍色調的顏色**，以同一支筆刷**為畫面上方加上漸層效果**。

這裡也是稍微增增減減調整看看，找出適當的面積。

變更後，可以同時感覺到從天空照下來的藍色光線，和地面反射的暖色調光線。

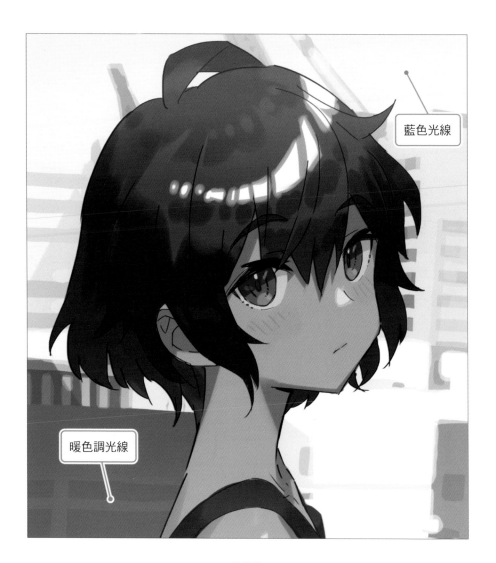

藍色光線

暖色調光線

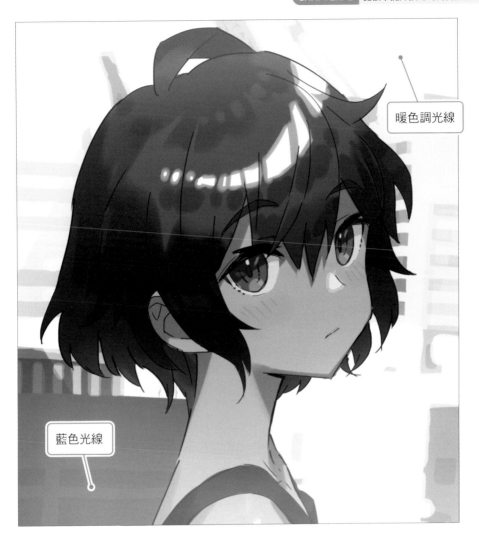

反過來畫效果也很好。試試看將**下面改為藍色調，上面改為紅色調。**
這樣變更後，地面反射的光是藍色的，看起來有種清晨時地面尚未升溫時的氣氛。
依據背景的顏色、時間段和季節等因素，適合的漸層效果也不同，我認為依據各個場
面嘗試不同顏色是一種樂趣。
順帶一提，這也是新海誠導演在設計背景效果時，非常頻繁使用的手法，效果十分顯
著。

3　在髮尾增加漸層效果

人物的插畫，特別是 Q 版化後的插畫經常會變得很平面。

想表現空間和深度時，**「在頭髮的髮尾加上漸層效果」**是很簡便又效果絕佳的手法。這個技巧在手機遊戲的角色插畫中很常被使用。

首先，在人物的圖層上新增一個新圖層。

圖層模式設定為濾色或實光都 OK，但這邊以**濾色圖層模式**來試做看看。

主要是**在後方的頭髮上增加藍色的漸層效果**。

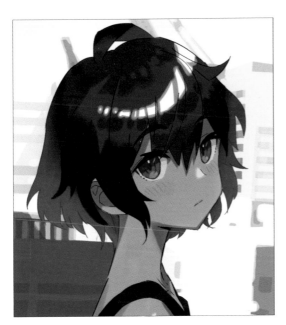

接著加上**圖層遮色片**，**隱藏前方頭髮上的漸層。**

完成此步驟後，漸層部分的頭髮就有了「空氣透視法」的效果，也為人物加上了空間的深度。

若「想要表現出更明顯的深度」，可以將下列三個地方調亮。

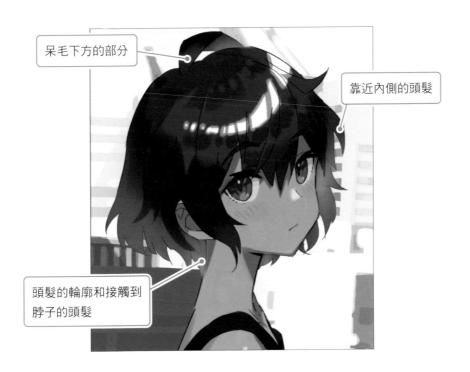

呆毛下方的部分

靠近內側的頭髮

頭髮的輪廓和接觸到脖子的頭髮

4 以漸層對應保持統一感

這個手法與一切「描繪」技巧無關，可以立刻改變氣氛，是個很推薦的手法。

從圖層 > **「新增調整圖層」** 選取漸層對應。

完成這一步後，最上面就加上了 **「漸層對應圖層」**。

點擊這個圖示後，可以選擇喜歡的漸層效果。

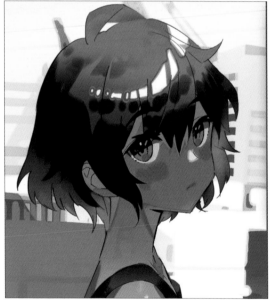

這次選擇的**漸層效果**整體來說藍色非常搶眼。
但是這樣的話畫面會很奇怪，要加以調整。

將圖層模式變更為「**軟光**」，試著設定為淺色層層堆疊的感覺。

設定後，畫面整體的氛圍就統一為藍色基調了。

然而，若效果調整過頭導致褪成白色的部分太醒目，**可以稍稍調降透明度（這張插畫降到 51%），讓漸層對應圖層的效果減弱。**

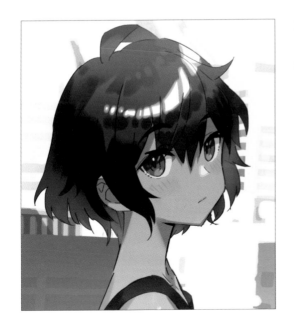

加工後，畫面整體統合成藍色基調，同時也增加原來沒有的漸層幅度，簡單完成了另一種有情調的插畫版本。

這個手法不只可以在插畫完成後簡單嘗試，還能藉此創造出各式各樣有趣的版本。

這些是繼續嘗試各個不同效果、加上不同漸層對應圖層的圖例。

修改一張圖，應該連三分鐘都不需要。

這是非常強而有力的加工方法，請一定要試試看。

黃色基調的模式

綠色基調的模式

5 加上陰影的漸層

這個手法對於像動畫風上色這樣單純分開塗色的插畫非常有效。

不需要花費太多精力在堆疊色彩上，**可以簡單提升顏色豐富度。**

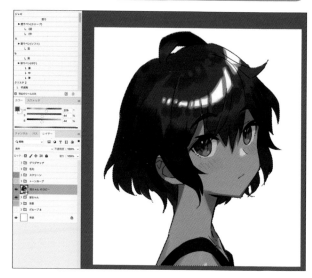

首先準備與人物形狀相同的圖層遮色片。

❶ 複製人物全部的圖層
❷ 將所有人物圖層合而為一

❸ 開啟新的圖層組合
❹ 按下 command ＋圖層
➡ 選取所有人物形狀相關圖層

❺ 在選取圖層組合的狀態下，點擊**圖層面板下的按鍵**，就能將選取範圍中的形狀做成**圖層遮色片。**

在❺做好的圖層組合中，開
一個**乘法圖層**。
選擇略帶紅色調的灰色等**不
太深的顏色**，輕輕在輪廓邊
緣加上漸層效果。

接下來再新開一個**「實光
圖層」**。

這次選擇稍微濃一點的褐
色，在光照射到的部分加
一些有蓬鬆感的漸層效
果。

加上漸層後，可以加深豐
富有立體感的印象。

推薦給擅長簡單畫風但又
想讓插畫添加豪華氣氛的
人。

動畫連結介紹

各位也可以在齋藤直葵 YouTube 頻道上觀看各個主題的影片喔。
好奇的話，請掃描以下的 QR code 到頻道觀賞影片。

三個繪畫規則！能做到就是專業級繪師！（第 56 頁）

五種選色的訣竅（第 62 頁）

簡單上手！讓頭髮漂亮三倍的描繪方法（第 76 頁）

五種簡單描繪陰影的方法（第 86 頁）

只要三分鐘！提升插畫完成度的加工技巧（第 98 頁）

讓畫作魅力爆發式
提升的外掛技能！

愉快作畫的訣竅

收到觀眾留言說「觀看幕後花絮的影片時，感覺作畫的過程很愉快」。
因此，以「愉快作畫的訣竅」為開頭，解說插畫的幕後花絮。

1 砍掉重練

即使在腦海中有草稿的形象，但實際畫出來後有時動作是不是不太自然呢？

這時所產生的「**不確定感**」會連結到作畫時的「**不愉快**」。

為了避免這種情形，最快速的方法就是「砍掉重練」。

特意砍掉重練，可以藉此在腦中模擬幾種組合方式，真正作畫時就能畫出自然不勉強的作品了。

▲在描繪這張草稿前，故意畫幾張像下面那樣的淘汰插畫。

淘汰插畫

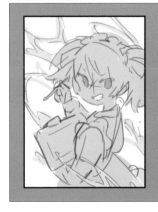

◀雖然從結果來看，這些淘汰的草稿沒有能使用的要素，但可以消除作畫時的「不確定感」。

2 以灰色塗色

線稿畫到一定程度後，試著在裡面塗上灰色吧！

不用塗得太仔細，透過加上深淺變化，原本只是**線條的畫面，就能以「色塊」的概念來理解**，對自己描繪的形狀有信心後，就可以愉快的畫線稿了。

───── P O I N T ─────

有沒有線稿雖然畫得很出色，塗色後才覺得不對勁的經驗呢？

原因是在草稿和線稿的階段認知為「線」的部分，在塗色後才開始認知為「色塊以及形狀」，而在這個轉變中產生不諧和的感覺。

因此，**藉由為草稿塗上灰色，就可以弭平這種落差。**

啊！
太大了！

3 不同圖層繪製

認知到「不要同時畫好所有地方」
也很重要。

蝴蝶結後方的頭髮有部分與蝴蝶結
重疊。雖然在畫頭髮時容易忍不住
一併繪製蝴蝶結，但這麼做的話，
只想修正蝴蝶結的形狀時，在線條
修正上就必須花費許多精力。

為了愉快的推進作業進度，**在頭髮
圖層上方新開蝴蝶結的圖層，畫完
頭髮後再畫蝴蝶結的部分。**

▲在剛才塗灰的草稿中加上蝴蝶結的狀態。

只改變蝴蝶結的形狀

▲將蝴蝶結畫在另一個圖層上，需要單獨修正蝴
蝶結形狀時，就能順利作畫。

▲也可以另外開啟圖層描繪飾品或者是其他小配
件，這樣就能進行細緻的配置調整。在這些細節
上下工夫，就能愉快的作畫。

下一步是畫線稿的作業。到目前為止的作業中完成了

- 畫出多種草稿並模擬完成圖
- 藉由暫時塗上灰色，以色塊的概念理解線稿並調整形狀

以上步驟，變得可以自信又愉快的描繪線稿，對吧！

描繪線條時氣勢很重要，因此沒有自信的話絕對拿不出氣勢，這些作業都很重要。

4　旋轉畫面

接下來，**「作畫時要一邊旋轉畫面」**也是很重要的訣竅，這在第 17 頁也提過。人類從手的構造上來說，有比較擅長的線。若勉強自己畫不擅長的線條時，線條會很彆扭，因此為了避免這種情形，**要一邊旋轉畫面，一邊善用手腕活動的力道來畫線。**

▲左側的線可以善用手腕活動的力道輕鬆畫成，但右側的線不能以手腕揮動的力道來畫。讓畫面旋轉到手腕容易活動的角度再來畫線吧！

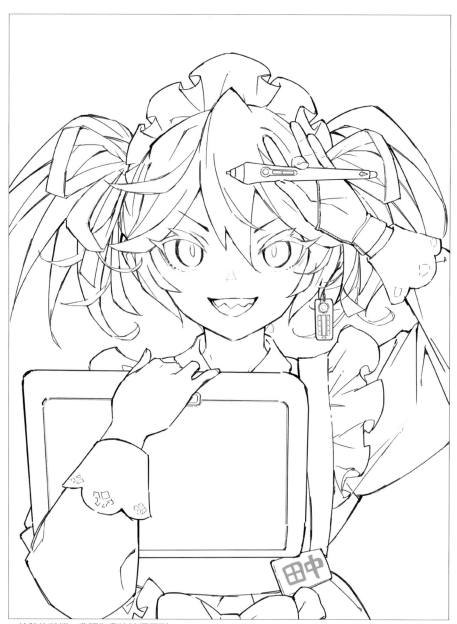

▲線稿的狀態。我認為畫線時很果斷。

5 破壞順序

為了要愉快的作畫必須認知到一件事，**即「從平常的順序中，試著做出更動」。**

例如，一直以來都是動畫風上色，顏色和顏色邊際上的陰影描繪得很清晰，但因為這次想強調線條，所以特意挑戰以**散焦效果**較強的筆刷用來上色。

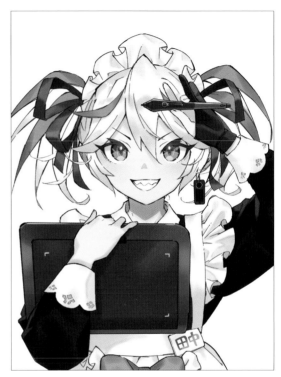

如果是依照習慣的順序就能很安心的作畫，但這份「**安心**」**其實是繪圖時最大的敵人。**

只是單純的進行描繪作業，而變得完全無法以愉快的心情作畫。

演變到這個地步的話，就結果來說，畫作品質就會變得一落千丈。

6 重視流動感

最後要畫的是飛散的墨水。

這個墨水雖然以滑溜溜的液體質感大受好評，但意外的並不難畫。

比起墨水本身，**有「流動感」的效果更加重要。**

這個與「觀看時的好心情」、「描繪時的好心情」都有關聯。

舉例來說，這張插畫意識到三種流動感。

❶ 向右上方攀升的傾斜流動感
❷ 曲線波動的液體流動感
❸ 防止單一化而考慮節奏、變化和
　鬆緊的流動感

意識到這三種流動感的話，只是上色也可以展現很好的視覺效果。

之後，再加上墨水的質感就好了。

接下來要為墨水加上質感，為畫作收尾。描繪液體的質感本身不是一件難事。

例如，像畫面上圈起來的部分一樣，加上**高光**。

為了營造出反射大量光線滑順閃亮的質感，以散焦效果較少的尖銳筆刷來描繪亮光。

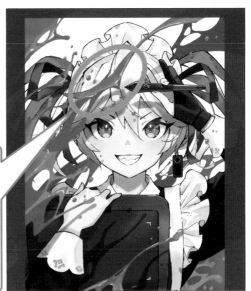

再更詳細說明高光處的表現。
如右邊圖畫所示，**高光**的地方以非常明亮的顏色描繪。
大膽加入平常覺得已經到達過曝程度的效果。

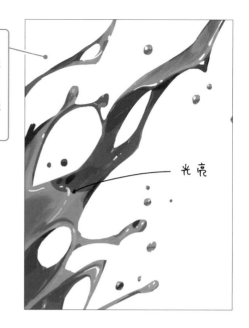

光亮

接著是**反射光**。
如綠色圓圈的部分所示，稍亮的反射光也會有營造質感的功能。

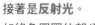

反射光

反射光

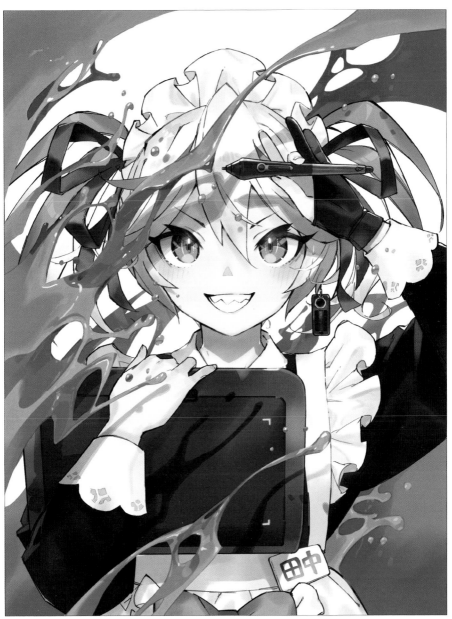

▲完成前述步驟後，田中小妹(原創角色)的插畫就完成了！

只要三分鐘！
讓草稿更加帥氣的方法

雖然畫好了草稿，卻覺得將草稿修正為清稿的工作很麻煩。可是，又想發表到社群媒體上。然而，發表草稿的話好像也不太有人會按「讚」。可不可以輕鬆提升品質啊！有沒有想過這些事呢？這裡要傳授「三分鐘就能完成厲害作品的方法」！

1 將線條變更為路徑後上色

以「拿著注射器的獸耳護士」這張插畫為例來介紹。
草稿之所以看起來像草稿，是因為留有「沒有清除乾淨的線」以及「畫錯的線」。
首先，消除那些淺淺的線。接下來要講解的是一分鐘將線條強制變乾淨的方法。

◀首先，對著圖示上箭頭所指的圖層按下 command ＋點擊（windows 的話是按 ctrl ＋點擊），讀取線形的選取範圍。

開啟**路徑圖版**，將選擇範圍變更為路徑（按下圖示上箭頭所指的按鈕）。

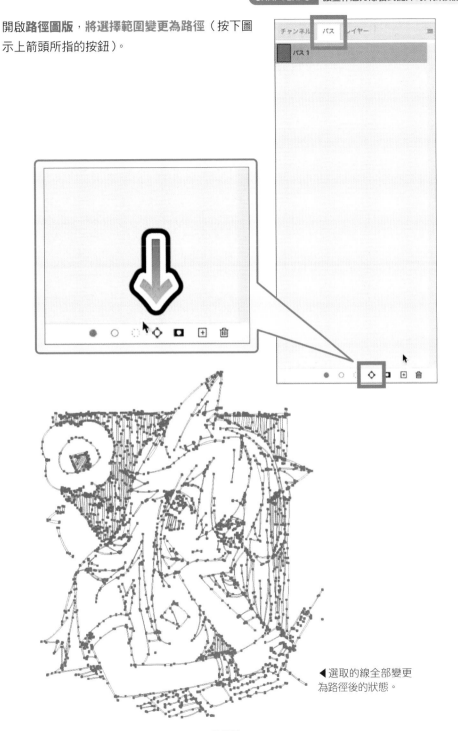

◀選取的線全部變更
為路徑後的狀態。

◀放大檢查後，可以看到
全部的線都變成路徑。

▲在這個狀態下，**再次將路徑變更為選**
擇範圍（按下箭頭所指的按鈕）。之後只
要開啟**新圖層**，塗滿喜歡的顏色就可以
了。

沒有因為忘記消除而留
下的淡色線條，畫面給
人清爽的印象。
相較於手繪的線條，有
少許線條呈現的角度並
沒有依照自己的想法，
或是有些自己不會畫的
強弱對比，但作為線稿
已經足夠，非常有可看
性。

▲放大檢視後，可以看見**所有線條都變成洗鍊的輪廓線**。

▶放大自己左手邊側馬尾的四周。**雜亂的線條全都消失了**，給人明確洗鍊的印象。

2 為線稿上色加工

儘管草稿線維持不變，為線條上色加工後就能提升整體印象。覺得上色很麻煩的時候，可以輕鬆使用這個方法。

選取一開始的圖層按下**「鎖定透明像素」**的按鍵，透明的部分就無法上色。

雖然是使用 Photoshop 做示範，但其他軟體也有鎖定透明像素的功能。

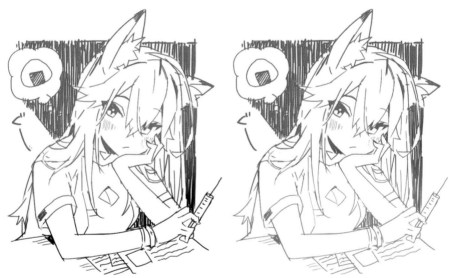

選擇**有散焦效果的筆刷**為線條上色。

首先**使用與粉紅色相似的顏色**，再加上亮光的效果。

接著**選擇藍色調的顏色，開始為下半部上色。**

因為下方塗的是冷色，可以表現出陰影和反射光的視覺效果。

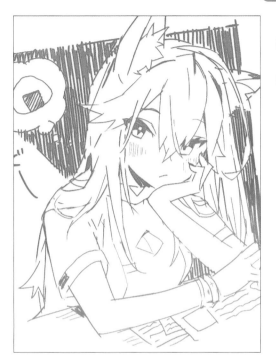

白色部分太多的話，會加深畫作未完成的印象，因此將線稿放大到超出畫面的程度。

稍微旋轉到傾斜的角度後，畫面有了動感，也更有趣味性。

透過變更圖畫畫面四個角的顏色，有時可以讓完成度看起來更高。

有時四個角都維持白色的話，看起來很單調，也會給人未完成的印象，因此也要為畫面上半部上色。

採用與背景相同的視覺效果，將色塊做出從粉紅色轉為藍色的漸層。

漸層完成後，觀看整體畫作時，會給人整體平衡的印象。

在線稿圖層外，**另外開啟一個新圖層**。

接著，**選擇淺色**並在圖層上**大略畫上陰影**。

「呼應從左側照過來的光線，在右側隨意畫上陰影」，像這樣**特意畫出超出人物範圍的大面積陰影**。

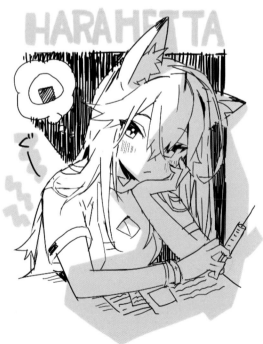

在「咕嚕——」的文字上加上**鋸齒狀的紋路**，文字下方也加上可以表達**聲音感覺的花紋**，依照喜好做裝飾。

畫上「☆」「△」「○」等簡單又能營造氣氛的圖形，我認為也很不錯。

加上文字也是一種方法。這幅插畫的主題是「肚子餓了」，所以寫上「HARAHETTA」的文字。

最後，為了提高畫面的密度，要使用被稱為「圓點圖案」和「半色調圖案」的素材。

在網路上搜尋「半色調、素材」的話，會有大量可以免費使用的圖案，使用這些素材就可以了。

將半色調複製到陰影的圖層上後，將陰影圖層做成剪裁遮色片。

這麼做之後，在陰影上就會出現半色調的效果。

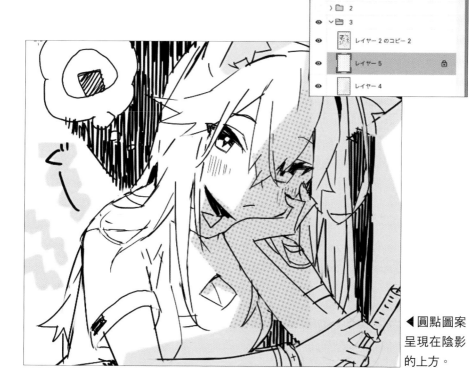

◀圓點圖案
呈現在陰影
的上方。

在這個狀態下可以自由改變形狀並
依照喜好來放大。
將半色調放大後，可以表現出可愛
的普普風效果。
若半色調太密集的話，會有種凹凸
不平的感覺，只要調降圖層的**不透
明度**，就能**稍微減弱凹凸不平的感
覺**。

完成了。
雖然只是以在草稿
線上隨意加上陰影
的方式完成這幅簡
單的插畫，但意外
的感覺很不錯，請
在自己的插畫上也
試試看。

4　使用漸層效果加工

「濾色圖層」是能輕鬆大
幅改變視覺效果的方法。
簡單來說，是依照黑白色
階將顏色放到畫面中相對
應位置上的方法。

> 圖層選單＞
> 新增調整圖層＞
> 濾色

依照上述步驟選擇功能並
按下 OK 按鍵後，濾色面
板就會出現。

◀畫面上出現的濾色面板。點擊細
長四邊形（方框所圈選的部分）後，
可以進入編輯濾色圖層的畫面。

現在**最左邊（黑色部分）指定為粉紅色**，**最右邊（白色部分）指定為白色**，所以變成示意圖中的樣子，也可以試著將**最右邊的粉紅色變更為差不多亮度的灰色**。

◀當想要細部調整顏色的部分時，點擊同色的小方框，就可以變更顏色。

關鍵在於**將最左邊的顏色與右邊的灰色調成差不多的亮度**。

呈現**彩度對比**，就能將圖畫變得帶有設計感。

依據畫面整體感，也可以在插畫上加入文字。

剛剛是手寫字，但這次要使用**文字工具**，並統一字型。瞬間就變成有設計感的插畫了。

最後，要介紹到目前為止介紹過的工具中擇二組合的方法。

首先是

- 為線稿上色加工（❷）
- 使用漸層效果加工（❹）

的組合方法。

嘗試在❷的方法上加入❹的技巧。

試著加上**濾色**的調整圖層並編輯顏色。

宛如翻轉畫面顏色的感覺，**將明亮的白色部分塗上暗灰色，再將暗色的部分改為高彩度的粉紅色。**

在現在新開的**濾色調整圖層上加入圖層遮色片，將要遮住的地方塗滿黑色，暫時隱藏起來。**

因為塗滿了黑色，所以暫時看不到畫在濾色圖層上的顏色，但只要將**圖層遮色片**塗成白色，那些部分就會呈現濾色圖層上的顏色。

利用這些功能，在畫面**上方、下方**分別**塗色**，以畫出傾斜的大面積方塊。

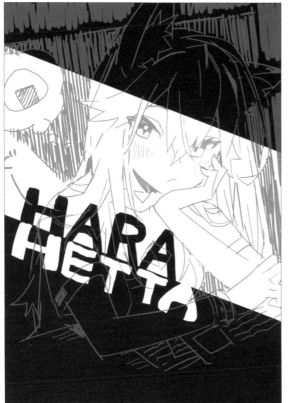

接著，試著在剛剛空出來的地方寫上文字。繼續利用圖層遮色片。

- 以**濾色圖層翻轉畫面顏色**的方式，在白色部分寫字
- 以**露出原本畫作方式**，在濾色圖層的部分寫字

以上述方式利用遮色方式分別寫上白色和黑色的字。

效果怎麼樣呢？既簡單又讓視覺效果大幅提升了，對吧！

讓插畫可愛升級的
七大祕技

很常有人向我提出「想把女性人物畫得更可愛的話，要怎麼辦才好呢？」的疑問，這裡要具體回答這個問題。

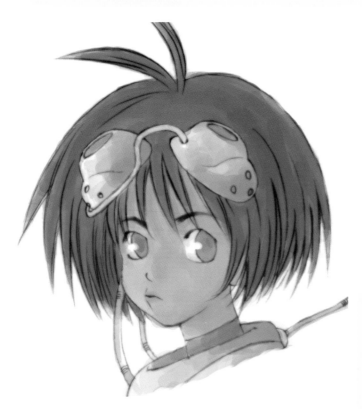

這是我十六歲時畫的插畫。

當時雖然自認畫得還不錯，但好像不夠可愛，所以來調整看看吧！

這次的插畫可以到我的 Pixiv Fanbox 上免費下載，依照自己的風格重畫看看吧！
畫完後，請一定要上傳到 Twitter 上，加上「# 嘗試將十六歲齋藤直葵的插畫改得更可愛」（#16 歲のさいとうなおきの絵を可愛くリメイクしてみた）。

1 加上脖子的動作

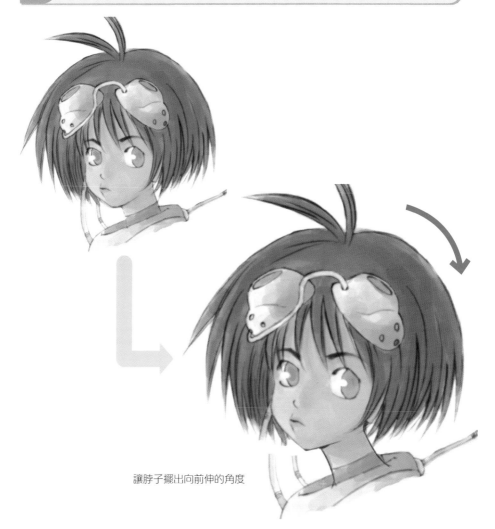

讓脖子擺出向前伸的角度

首先，試著為脖子加上動作。
方法很簡單，讓下巴往前突出、脖子向上抬就可以了。
視線的引導是變可愛的理由。
修正前會給人看見大部分正臉的印象，但藉由提高脖子的位置，可以營造出「回眸」
的狀態，有讓神情更嫵媚的效果。

頭髮是對人物印象有很大影響的要素，也是**對提升可愛度大有幫助的元素**。

如果是有瀏海的人物，**從頭髮縫隙間露出較多皮膚面積的話，可能會產生讓人物不那麼可愛的要素，像是頭髮看起來比較薄，或是臉看起來比較大。**

Before

After

▲◀調整瀏海和側面頭髮的髮量，減少額頭露出的面積後，可愛度就會相對提升。

調整髮量

整體頭髮髮量的多寡也會大幅影
響人物的印象。

這張圖畫本來髮量很多，容易讓
臉部整體看起來很大。

想要減少髮量，可以稍微削減外
側輪廓，塑造清爽的印象。

為了減少超出畫面外的「呆毛」
量，調整到更貼近頭部的位置。

各部位髮量做出差異

前面的頭髮

後面的頭髮

原書的髮色全部都很相似，頭髮看起來結合成一大塊。

為了避免這種情況，僅將後側頭髮變成陰影的顏色，和前面的頭髮做出差異。

透過重新塗上藍灰色，後面頭髮看起來像隱藏在陰影中，整體印象清爽許多。

為了和後側頭髮做出明顯區別，讓前面頭髮改為略帶紅色調的顏色。

再為頭髮打高光後，立體感隨之提升，頭髮也有了深淺變化，能夠給人精心設計的印象。

高光

略帶紅色調的顏色

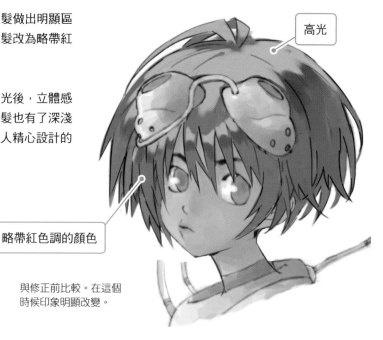

與修正前比較。在這個時候印象明顯改變。

3 可愛人物不需要鼻子

雖然這也要依據作畫風格而定，但把鼻子畫得太準確就是阻礙人物變可愛的最大原因。因此，儘管這麼說太武斷，但如果想要畫出可愛的插畫，「**大膽消除鼻子就 OK**」了。

然而，也有人覺得沒有鼻子的話怪怪的。這個時候，用「點」表現鼻子也 OK。

這樣還是覺得不夠的話，就試著在點上加些「光」。

這樣既可以表現鼻子的立體感，又不會太強調鼻子本身的存在，可以營造出可愛的印象。

相反的，「在鼻子下方畫陰影」也是個方法。

因為比較強調鼻子下的面積，稍微更有人味。

依據當時在畫的人物特性和自己的喜好畫上不同效果的鼻子吧！

如果同時加上光和陰影會變得太繁複。

表現鼻子時，選擇光或陰影其中一種就可以了。

4　忽略立體感

依據臉部立體結構畫上輔助線。
試著透視後，沒有什麼不協調的地方，眼睛、鼻子、嘴巴等所有部位都在正確位置上。
然而，有時候特意忽略正確位置比較好。

臉部輪廓

從臉頰到下巴的線如果畫成銳角的話，就能呈現出一般人覺得很可愛的小臉效果。

嘴巴位置

依據不同表情會有不同呈現方式，不過將嘴巴放在「正中線」（穿過臉部中心的線）上的話，常常看起來有凸出的感覺。
這個時候，只要將嘴巴移到正中線內側，就會變得更可愛。

重新透視修正後的臉，再一次試著畫下輔助線。

檢視修正後的臉部輪廓（紅色線），發現頭蓋骨過大，使得頭形很奇怪；嘴巴也落在正中線的右邊，從立體結構的角度來看並不正確。

但印象已經改善許多。

與修正前做比較。

若想讓人物呈現可愛的感覺，**不過度執著於正確的立體結構也很重要。**

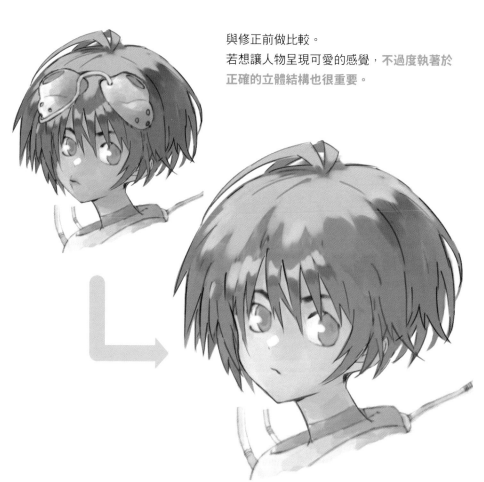

5 以睫毛而非眼睛來塑造人物印象

這張插畫不太可愛的原因在於睫毛量太少。讓睫毛更濃並增加數量的話，就能增加女性特有的迷人魅力。

在其中幾個地方加上翹起的睫毛並堆疊第二條線後，眼神立刻更有力量，依照自己的喜好增加調整吧！

睫毛厚度增加後，眉毛變得太靠近眼睛，因此要提升眉毛的高度。
儘管完全沒調整眼睛內部細節，但是不是感覺可愛度上升了一個等級呢？

若想讓眼神看起來更有力量，或是想要閃閃發光的效果，在眼瞼陰影的部分可以畫上較濃的顏色，**提升眼睛顏色的對比。**

在中心加入**高光**，眼神變得更有力量。這次在黑眼球中心打了高光。這樣有強調神秘感的效果。

這種打高光的方式特別適合科幻角色。

收尾時加上淡淡、細長的反光。

透過加入眼睛的細節，我想就能一舉營造出可愛的印象吧！

6 增加紅潤感

為臉頰加入紅潤感，既能增加氣血流通的感覺，展現略帶害羞的微表情，可以讓人物更加可愛。

- 在臉部圖層上方增加**乘法圖層**
- 以**噴筆**等**散焦性較強的筆刷工具**加入朦朧的紅潤感

還想再增加一道工序的話，再增加一層**乘法圖層**，畫上紅色的斜線。

順帶一提，如果加上長短不一且看起來很有活力的斜線，可以表現出 **80～90 年代左右動畫角色般的感覺**。
若想要表現略帶復古的感覺，這也是個很可愛的呈現方式。

若再為嘴唇加上淡淡的紅色，就能
增加一些成熟大人味。

也稍微為眼睛上方增加
紅潤感的話，可以提升
眼睛迷人的感覺。

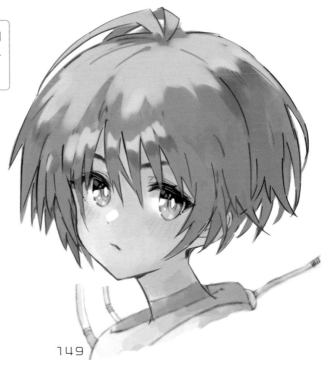

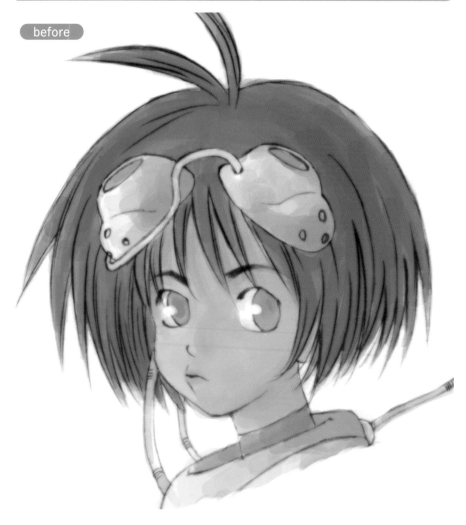

最後來調整服裝,服裝是能大大左右印象的重要部分。

- 當時流行的滑順「流線型」&毛茸茸外套
- 這幅畫的概念是「藉由護目鏡遮蔽眼睛的感官,讓其他感官放大數倍的裝置。」
 (因此護目鏡上沒有鏡片)

以最新的作畫風格重新調整這些要素。

after

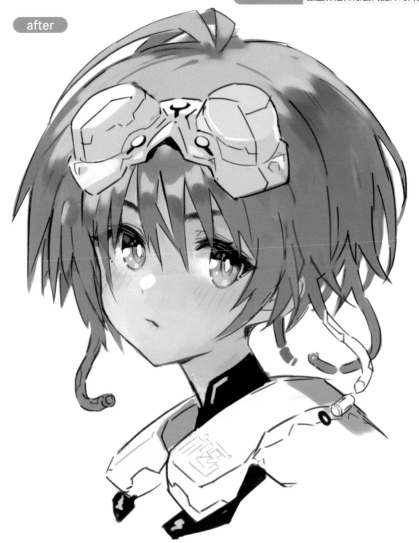

- 最近流行的科幻風格設計是衣服表面顏色鮮明有層次，因此作畫時要認真考慮衣服的構造設計
- 因為是讓感官敏銳化的機甲，修改護目鏡設計，加上幾條從頭部垂下的帶子，而帶子的觸手可以從大氣中讀取資訊

這樣就完成了。在七個關鍵的調整方向上都沒有做出重大改變，但全部都修正後，可以讓人物呈現如此巨大的變化。

描繪側臉的訣竅

無論在畫插畫或漫畫時，描繪「側臉」的機會出乎意料的多，但和正臉不同，**側臉難以依照下方樣板步驟描繪，取得畫面平衡的難度非常高。**

因此，我要介紹不合格的側臉描繪方式，和避免畫出不合格側臉的注意事項。希望能讓對於側臉沒自信的人開始覺得「側臉只要畫一半的臉就好，太容易了！」

1 不合格的側臉描繪方式

❶

▲首先畫一個正圓，以垂直的十字線將正圓切成四等分。

❷

▲在橫線下方畫一條線，並於左下方畫下直線的線稿。

❸

▲於圓形右下方畫出脖子的線稿。

❹

▲在圓形中央偏下的地方畫上耳朵、鼻子和眼睛的線稿，沿著輔助線描繪側臉。這麼做的話為完成後的插畫上色時，很容易就留意到不太協調的感覺。

不協調感 POINT

- 下巴線條**異常的長**，彷彿是犬人般有著長長的口鼻構造。
- 描繪眼睛。因為是「側臉」，眼睛也必須面向側面。然而，**如果畫的是平常習慣的「一般眼睛」，會使得只有眼睛看起來像正臉時的眼睛。**
- 描繪頭後方的方式。雖然日本人的後腦比較扁平，**但畫插畫時，頭後方稍微隆起會比較好看。**

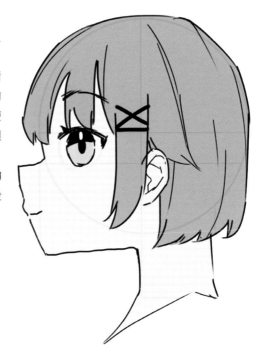

2　畫線稿的方法

接著來介紹可以解決前述問題的線稿描繪方法。

①

▲像剛剛一樣，將正圓分成四等分，但要將**十字線調整到稍微傾斜**的位置（角度用目測就 OK 了！）。

②

▲從圓形**左**側往下畫出一條垂直的線。

❸

▲像圖例一樣，在圓形左下方拉一條輔助線。
在比❶畫的傾斜十字線的角度稍微更往前一點
的地方，畫上脖子的線稿。

❹

▲接下來描繪鼻子。在稍微超出❷的垂直
線的地方畫一條線，決定鼻子的頂點，接
著從❸所畫四邊形輔助線的角延伸出下巴
的線。這樣一來臉部輪廓的線稿就畫完了。

▶加上臉部各器官。

- 耳朵……將耳朵上方的根部畫在**中央的十字部分上**
- 眼睛……意識到眼睛是呈現三角形，沿著**十字的橫線作畫**
- 眉毛……依據表情有所不同，**畫在十字線的橫線附近**
- 嘴巴……畫在**鼻子和下顎中間**的部分

這樣就完成側臉的線稿了。

3　描繪側臉

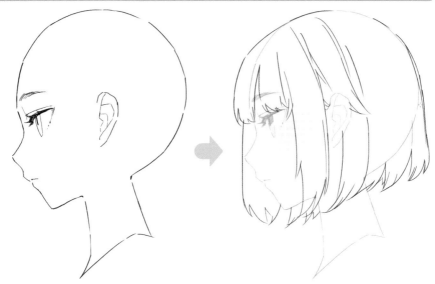

▲輕輕依照線稿描繪側臉。雖然沿著輔助線描繪時可以維持畫面平衡，若是將線畫得太直的話，畫面會變得太僵硬，描繪時留意要畫成柔和的弧線。

▲頭髮沒有和頭部一起畫好的話，難以判斷畫面平衡的好壞。此外，為了容易理解構造而加上了顏色，下次可以省略這一步驟。

畫出好看人物 POINT

● 下巴的線條
藉由調整下巴線條，呈現微微頷首的感覺，避免下巴過長的問題。
● 頭後方
將脖子的位置稍稍往前調整，頭後方就能適度向後延伸，呈現好看的形狀。

首先以「微微低頭的線稿」來練習作畫，習慣這個平衡感後，可以自由嘗試將臉部自由調整為面向前方、上揚等角度。下一頁會解說描繪方法。

❶

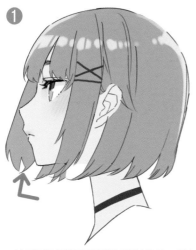

▲讓剛剛的側臉呈現微微低頭的姿勢,現在則要將脖子和頭部分開並讓臉部轉向前方。

❷

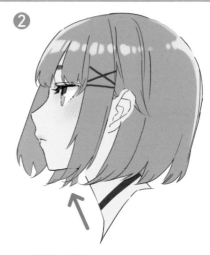

▲在這裡連接脖子。

❸

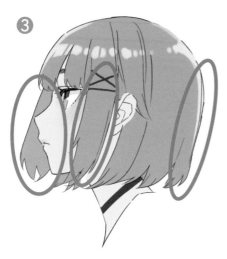

▲考量重力的影響,將頭髮的位置稍微向下旋轉。

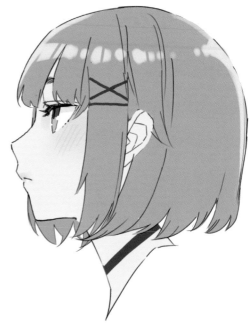

▲這樣面向正前方的側臉就完成了。

5　脖子向外側傾斜

這裡開始是應用篇。雖然統稱為側臉，但其實其中包含各式各樣的角度，如果可以習得畫側臉的技巧，就能大幅拓寬繪畫表現。剛開始以輔助線說明。

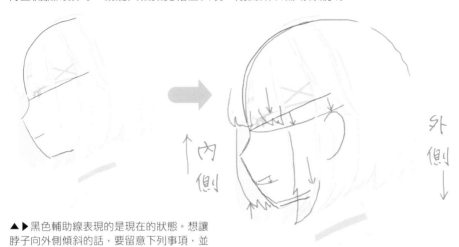

▲▶黑色輔助線表現的是現在的狀態。想讓脖子向外側傾斜的話，要留意下列事項，並依照紅色輔助線的方向來改變形狀。
- 「減少下巴露出的部分」
　➡ 外側部分向下移動
- 「展露更多頭部面積」
　➡ 外側部分向上移動

❶

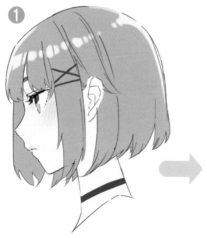

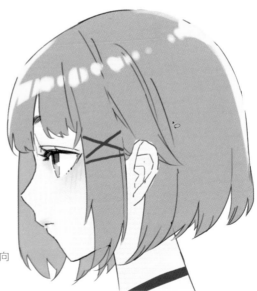

▲▶首先，依照耳朵➡髮飾➡眼睛的順序向下調整。

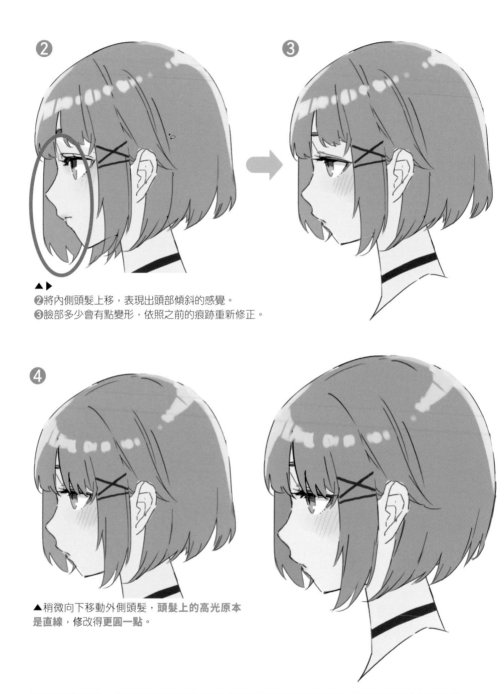

❷將內側頭髮上移，表現出頭部傾斜的感覺。
❸臉部多少會有點變形，依照之前的痕跡重新修正。

▲▶

❹

▲稍微向下移動外側頭髮，頭髮上的高光原本
是直線，修改得更圓一點。

頭髮調整完畢。想要表現困擾的感覺或是乖巧順從的感覺時，讓頭部傾斜非常有效。

6 脖子向內側傾斜

這次從面向正前方的側臉開始作畫。和先前一樣，黑色的輔助線表示現在的狀態，紅色和藍色則表示預計要變更的地方。

- 與向外側傾斜時相反，瀏海和側面頭髮等，**靠近外側的部分要向上移動並加上角度**。
- **內側頭髮向下降**，因此頭髮裡面露出的面積增加，是這裡作畫的重點。

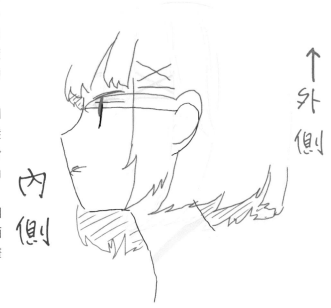

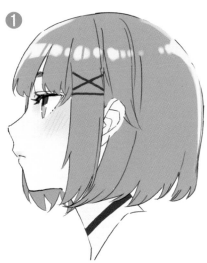

▲首先將靠近外側的**頭髮（側面頭髮）和耳朵**的位置向上移動。

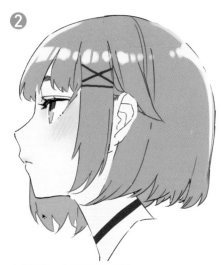

▲相反的，**內側頭髮向下降**。

❸

▲配合剛才經過變形的角度，將**眼睛、鼻子、嘴巴**改為傾斜的角度。

❹

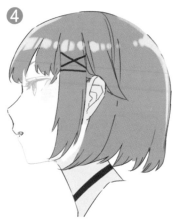

▲變形後，和先前一樣，重新描一次線條。

❺

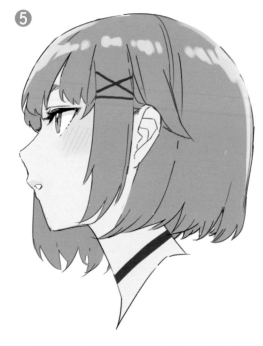

▲先前將頭髮上的高光調整成圓的感覺，**而這次則要以畫弧線的方式在上面加上高光，這樣就完成了。想強調略帶挑釁的表情時，這樣的表現對營造氣氛來說很有效。**

7　稍微露出內側眼睛的側臉

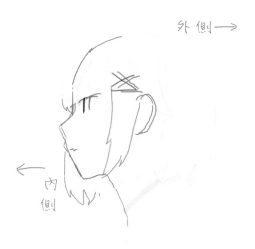

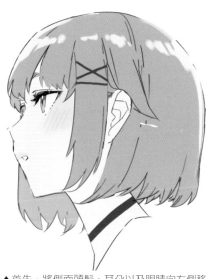

▲為了露出內側眼睛，稍微橫向移動相機，因此橫向部分的位置會稍微移動。**靠外側的部分會向右，靠內側的部分則會向左側移動。**

▲首先，將側面頭髮、耳朵以及眼睛向右側移動。同時，稍稍露出位於鼻子內側的眼睛。鼻子和嘴巴也要稍稍向內側移動。

這次也依照移動軌跡整理線條後就完成了。而這個角度最難的地方，就非內側稍微露出的眼睛莫屬了。面積雖然極度狹窄，**但請留意要仔細畫好內側的眼睛。**
先學會一開始介紹需讓側臉平衡的技巧，將目標放在畫出沒有不協調感的側臉，等這些都駕輕就熟後，挑戰如何安排五官、脖子和頭髮等部分。以這個技法來學習描繪側臉吧！

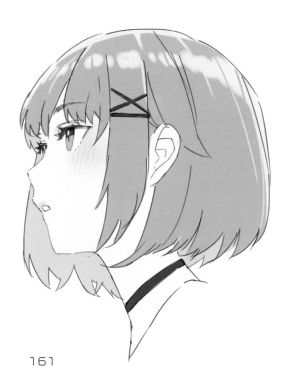

簡單描繪背景
的七個步驟！

學會畫背景後，就能畫出越來越多令人驚豔不已的插畫。但是，感覺好難。以自己的
程度來說好像不太能做得到……。
如果這樣想的話，那就大錯特錯囉！只要留意接下來介紹的七個步驟，不用考慮太複
雜的細節也可以簡單描繪背景。越是自覺不擅長畫背景的人，越需要看這章的內容。

1 決定要畫什麼

首先，說是決定要畫什麼，但真正最重要的是**在畫插畫之前大致決定要畫什麼**。說是
這麼說，也不過是像這張照片一樣畫個極簡單的大略插畫草稿就行了。

▲如第 56 頁所解說的內容，先不要想怎麼畫得漂亮，也不要用數位軟體，試著以白紙和鉛筆大致
畫個草稿。

選擇不那麼難的主題來作畫。
這次選擇正統的海面和積雨雲的
組合來作畫，不過這樣有點太平
淡無奇，因此加入以下兩點。

- 在外側畫上已經不再使用
 的**平交道和路面電車月台**
- **女子**懷著略為憂傷的心情
 眺望海面的**輪廓**

線條很雜亂也沒關係，**這時候只
要讓腦海中的想像力膨脹**就可以
了。

一邊描繪，一邊想著要畫出這樣
的氣氛和色調之類的事，讓腦中
的妄想膨脹並畫下大致的草稿。

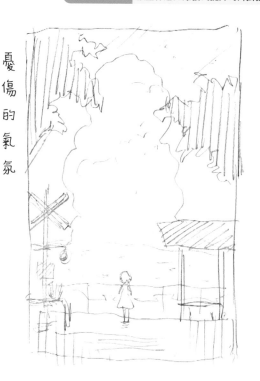

◀此外，對於想表現的事情，可以用文字寫下來。大致畫好後，就可以進入下一階段。

對畫背景感到苦惱的話，只要先畫下海面和積雨雲，一定船到橋頭自然直！

2 決定顏色

接著是決定顏色的作業。也許有人驚訝這麼早就要決定顏色，但**這個時候就決定好顏色的話，會變得非常輕鬆**，就當作被騙了先試試看吧。等一下應該會驚訝怎麼作畫變得這麼容易。

以我的情況來說，我常常從**色卡**中選擇顏色組合。美麗的顏色、適合現在心情的顏色等，選色前不要經過太多複雜的思考喔！

▲這些以「**優雅**」作為顏色主題來選擇顏色。
從色卡中選擇**五種顏色**。選出三種～五種顏色並做成調色盤後，塗色時就不用猶豫，因此很推薦這個方法。

POINT 使用滴管工具

拍下色卡的顏色，以**滴管**工具從讀取的照片取樣顏色，就可以製作調色盤了。

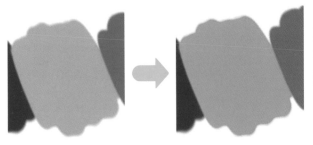

◀因為插畫的主體是背景，所以**加入一個鮮豔的顏色作跳色調整**。第二個顏色則改為稍微**鮮豔且略帶藍綠色調的藍色**。之後也要一邊作畫一邊進行調整作業。

也許有人覺得「都還沒開始作畫，這時候明確決定顏色是不可能的啦」，但這個時候只是「**暫時決定**」而已。

並不是說一定要依照選好的顏色上色，所以**頂多當作起手式的感覺來看待就可以了。**

▲調色盤完成了。

以美麗的色彩組合填滿畫面的話，畫面絕對不會變成很難看的顏色。這就是最低限度的安全牌，以色卡作為最初的踏板，讓繪畫有個美好的開始吧！

一下就進入正題的話，遇到失敗要修正時就會很麻煩，首先像剛剛一樣大致實驗看看配色。關鍵在於顏色的明度。若將插畫中想要變暗的地方塗上暗色，想要變亮的地方畫上亮色，**因為原本調色盤上只有五種顏色，所以我想可以毫不猶豫迅速有效率的上色。**

憂傷的氣氛

最後稍微調整畫面，描繪近處樹木的
輪廓。

維持不變的話會和深處天空的顏色重
複，分辨不出差異，因此稍微調亮遠
處天空的顏色，**以和近處樹木的顏色
做出區別。**

天空的顏色雖然不在調色盤上，但此
時以視覺效果為優先，以隨機應變的
態度嘗試改變顏色吧！

▲這樣顏色規畫就完成了。看著這張草稿，進入描繪背景的步驟。

3 決定遠景的輪廓

在這階段要學會的是將背景區分為
前景・中景・遠景。

● 前景（最靠近自己的地方）
畫面上方的樹木（以綠色表示
的部分）
● 中景
人物、平交道以及月台的輪廓
（以紅色表示的部分）
● 遠景
上述之外的天空、海面、海濱

如上所述，在腦中將背景分成三階
段進行描繪。

描繪順序依當下情況有所不同，但大部
分的時候都是從面積較大的遠景開始描
繪，比較容易掌握整體氣氛，避免失敗。
此外，持續作畫的過程中，不要仔細畫
好各個地方的細節。剛開始時先抓個大
概就好，從占據較大面積的部分開始塗
色，且塗色時僅以一種顏色來描繪輪廓
就好。

畫面全部塗色完成後，大致區分輪廓中的顏色。

> ● 雲
> 雲的影子、雲的光
> ● 海
> 遠處的海、近處的海、白浪的顏色

像這樣區分顏色。

這個時候不用畫太細也沒關係，特意大膽的以掌握氣氛為目標，安排好整體印象。

4 決定中景的輪廓

原先草圖中

> ● 人物
> ● 平交道
> ● 建築物的輪廓

的部分。
此時尚無須描繪細節，只是認知到輪廓線條而已。

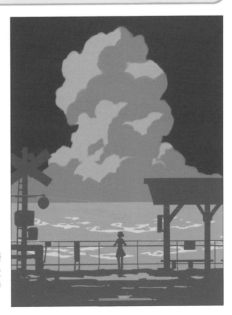

◀作畫時也將圖層區分為中景和遠景的話，之後調整時比較容易理解。

168

POINT ▶ 背景不要使用黑色！

特別是描繪人物插畫背景時，盡量不要在背景上使用黑色，看起來質感比較好。
因為黑色經常用來描繪、凸顯人物，所以背景中不使用黑色的話，常常更能強調
人物的存在。
但這也要視時間和狀況而定，當然不是說使用黑色一定不行，但請將這個概念記
在腦中的某個角落。

5　決定前景的輪廓

前景是最靠近自己的地方。
在這張草圖上描繪樹木的輪
廓。
和先前一樣不要描繪細節，只
要以一個顏色區分輪廓就可
以了。
將乍看之下的印象放在第一
位考慮，繼續大膽的作畫吧！

◀先畫好輪廓，作畫的同時再進一步想像樹枝的生長方式和葉子依附枝頭的感覺。前景
不需要另開一個圖層。

在這裡先遠觀畫面整體的感覺吧！
在此之前經過了

① 決定主要的五個顏色並完成
 大致草稿的構圖
② 將背景區分為前景、中景、
 遠景
③ 塗色並藉由顏色區分輪廓

以上步驟。這樣仍然不覺得品質很
好嗎？
其實，在這個階段背景已經算成立
了。差不多已經算是完成背景了！
再用力向前跨一步。接著就要收尾
了。

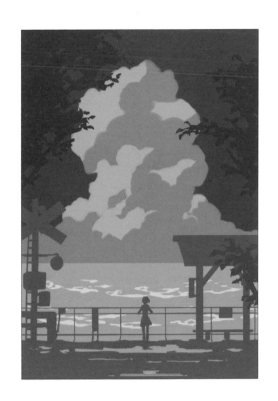

6 描繪細節

首先，加強明亮的部分和中間色調，讓
天空和雲彩的立體感更明顯。之前雖然
是單色，但接下來要以塗好的顏色為基
底，

● 再稍亮一點的顏色
● 再稍暗一點的顏色
● 為了製造漸層的中間色

加入上述不在調色盤的五色中，但能讓
層次更豐富的顏色。

接下來是中景和建築物輪廓的部
分。

描繪因反射光而稍微變亮的部分
後，形狀變得很明確，突顯出存
在感。反射光的顏色，是大約介
於四周亮色及陰影色之間顏色。
選擇稍稍更接近陰影色明度的顏
色，仔細描繪形狀。

◀在平交道底部加
上植物，仔細描繪
反射光。不只是建
築物，地面也加上
反射光的話，更能
營造氛圍。

◀深處海面白浪的
部分，也可以在這
個階段描繪更多細
節。

在這個階段為了調整整體平衡，要再次描繪
細節。

覺得畫背景很困難的人，常常在一開始就集
中描繪某個部分的細節。這種繪畫方式不只
很辛苦，也很浪費時間。

首先只畫輪廓，只有針對需要細部資訊的部
分，之後再增加細節。這樣做的話可以輕鬆
又快速的畫好背景。

▶只集中描繪平交道的圖例。即使是像這樣只描
繪畫面的一角，也是會累的呢！

7 善用白色跳色

最後的第七個步驟。
在下列幾個地方使用白色顏料做出跳色效果吧！

- 日落時分開始在天空閃爍的星星
- 幾隻在遠處天空中振翅的海鷗
- 在海面上閃爍的波紋

加上這些要素，原本有些呆板無聊的背景就會因為
用白色跳色而顯得更豐富。

接下來是要更花費心思的領域了。

> ● 在哪些部分增加資訊量
> ● 要更細緻的調整形狀，還是特意保留粗略的輪廓

因為我最想讓積雨雲在觀賞者心中留下深刻印象，所以將雲層的部分描繪得更仔細，且為了強調近處和遠處的風景是分離宛如兩個世界的感覺，另外加上了電線。

接下來，是最後人物輪廓的部分。
這裡是更加引人注意的地方，所以需更仔細描繪細節！也在這裡增加反射光。

▲整理一下平交道和建築物等整體的形狀，完成！

幾乎都是以塗色方式完成的背景，沒想到用這麼簡單的方式，可以畫出這麼有浪漫氛圍的畫作吧！依照這次介紹的七個步驟進行作畫的話，就能夠簡單的將背景畫好。

不擅長畫背景、需要花很長時間作畫的人，要試試看喔！

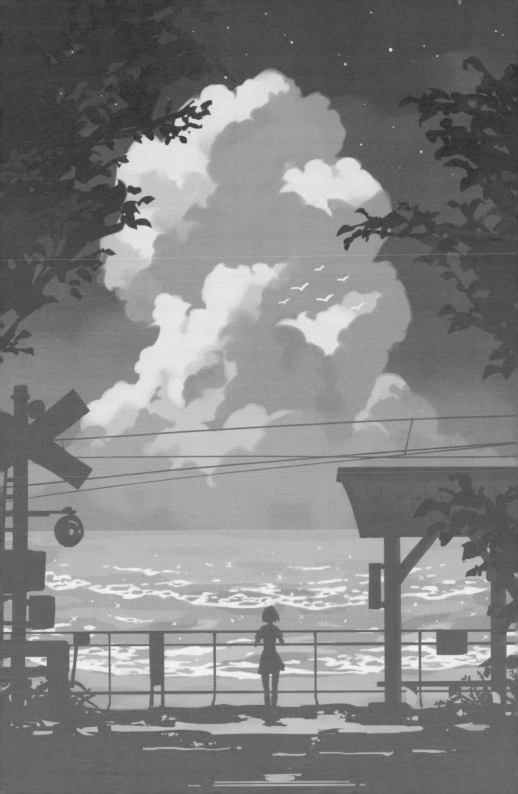

動畫連結介紹

也可以在齋藤直葵 YouTube 頻道上觀看各個主題的影片喔！
好奇的話，請掃描以下的 QR code，到頻道觀賞影片。

愉快作畫的訣竅
（第 114 頁）

只要三分鐘！讓草稿更加帥氣的方法（第 124 頁）

讓插畫可愛升級的七大秘技
（第 138 頁）

描繪側臉的訣竅
（第 152 頁）

簡單描繪背景的七個步驟！
（第 162 頁）

\ CHAPTER /

4

Q&A 訪談

Q&A 訪談

在這一章中會由編輯和我進行 Q&A，在回答提問的過程中，我會分享學生時代的話題、立志當插畫家的緣由，以及開始 YouTube 的原因。

如果對有志成為插畫家的讀者有一些參考價值的話，那真是我的榮幸。

那麼，就開始訪談吧！

 學生時代怎麼看待插畫這件事？

 小學時很想受班上同學歡迎，以高度模仿或描摹的方式畫下同學喜歡的漫畫角色，並展示給大家看「這是我畫的喔。」是以吸引注意力為目的而開始畫畫的感覺。

小學時期，所謂「很會畫畫」的人，在小學生的價值判斷上就是比較厲害的嘛。那時也有其他很會畫畫的小朋友，而正因為有這樣子的人存在，當時的動機就是想要成為會畫畫的人中的頂點。

從最一開始，我內心深處就有「想受大家歡迎」的想法。因此，如果去了無人島，我想大概就不會做（畫畫這件事）了吧！

我於中學時期參加水球社，因為社團活動的關係變得很忙，就沒時間畫畫。當時是從早到晚都泡在游泳池裡的感覺。由於一直著重在體能訓練，幾乎和繪畫沾不上邊。但是「想畫些什麼」的欲望不斷高漲。

 水球很少見吧？

 對啊。但因為有去全國比賽。小學時有稍稍玩過足球之類的運動，覺得自己不太適合陸上運動。想說如果是水球的話搞不好有機會，就選了這個社團。

 漫畫研究社之類的社團沒在候補名單裡嗎？
一開始就打算去運動社團嗎？

 雖然沒有經過深思熟慮，但我想當時在我眼裡美術社沒什麼魅力。就像剛才說的，我是因為想要受歡迎，如果去美術社的話，應該沒辦法受大家歡迎吧（笑）。

 在這段期間沒有在畫畫？

 我想隨筆塗鴉這種可能多少有吧，但因為社團活動的關係，沒有創作作品的時間，也沒有體力。

因為中學時期累積了許多無處發洩的創作欲，升高中後變得很有畫畫的動力。那個時候，已經變成所謂的「投稿小子」了。

那是電腦一點一點開始普及的時代，因此主要是將插畫投稿到雜誌去。例如有個叫『MdN』的電腦繪圖（CG）雜誌，上面有個「CG單元」，那時候就是投稿到這些地方。

 投稿是因為想要成為職業插畫家嗎？

 是的。這個時候沒有像 Pixiv 這種平台，我自己也不是很了解要把目標放在哪裡。但我感覺如果可以在這些地方發表些什麼的話搞不好對未來也有幫助，所以持續投稿。

 結果怎麼樣？有沒有出版社之類的單位提供工作機會？

 哎呀，我也不知道算不算是直接的工作機會。只是事後問了一下，委託工作的人中，有幾個人說「從那個時候開始就知道了」，就結果來說不算浪費時間。

到了開始網頁製作之後才真正做出成果。那個時候（發表的地方）真的只有個人網站。插畫家中在進行這種創作的人也不多，所以從結果上來說變得很引人注目。

我自己沒有製作個人網站的能力，所以是朋友幫我架設個人網站。那位朋友也在網站上發表了一些詩之類的文字作品，我則在上面發表我的畫。

有工作從這個管道找上門來嗎？

沒有，正確來說是高中時期完全沒有因此得到工作機會。

雖然這個管道和工作之間沒有連結，但我因為這個機會開始自己經營個人網站。

發表（插畫）後，大學一年級時接到委任工作。紙牌遊戲的藝術總監對我發出了邀請。因為這個契機，委託紛紛上門，從那時候開始有作為插畫家的感覺。

是因為要升學所以進入大學嗎？

對啊！到高中三年級之前完全沒有具體思考過這件事，只是因為想往「繪畫」的方向前進，所以想說往藝術系大學的方向走。

我是山形人，那裡有個東北藝術工科大學，所以也沒有多想，只是一心想著去那裡的話應該會找到出路吧。但是大概在高中三年級春季時，實際調查要應該去哪裡後，開始覺得在山形的話應該沒有繪畫相關工作機會，還是去東京比較好。因為多摩美術大學的平面設計系很有名，所以決定去那裡。

 也就是說，從考大學的時候開始，就有從事插畫類相關工作的想法囉。

 是啊。只是完全不知道這會以什麼樣的形式實現。

那個時候不像現在資訊量龐大。只是模模糊糊覺得大步朝這個方向前進的話，將來會有些什麼選項。

 大學時第一次接到工作，之後怎麼樣了呢？

 之後可以說是非常順利。雖然不知道是不是我預先計畫的方向。

以插畫家的工作來說，推銷自己也沒什麼效果。並不是說出「請給我工作」這種話後就能接到工作，更有種「以工作吸引工作」的成分在裡面，我認為工作本身就是最好的推銷。

在這層意義上，最一開始委託我的『決鬥王』是話題性很高的紙牌遊戲，因此參與繪圖的人也就有接踵而至的工作了。在這層意義上可說是非常順利。

但是，因為我一開始想畫的是人物插畫，怪物相關的工作卻越來越多，中間有過「啊，怎麼會這樣？」的想法（笑）。

我想當時因為不太挑工作，工作真的是源源不絕。

 那個時候以插畫家的身分維持生計嗎？

 是的。但我想單身也占了很大的原因。

 在影片中聽說過「接觸到朋友電腦裡的繪畫軟體後，開始對數位插畫產生興趣」這段往事，那是大約什麼時候的事呢？

 最初是國中二年級的時候，在隧道二人組的節目上看到因『快打旋風』而成名的安田朗老師使用滑鼠描繪女生的插畫，開始對數位插畫產生興趣。不使用畫具而是以線條完成插畫，並以印表機印出。

我心想：「原來還有這樣的世界啊！不用準備畫具也可以作畫，這不是太好了嗎！」

從那時開始就一直有點憧憬這樣的作畫方式。可是，念國中的時候電腦售價要 40～50 萬日幣，準備好這些設備有點不切實際，因為我的老家是務農的。因此，當時我說不出口「我想買」這句話，而且社團活動也很忙碌。

有位朋友的爸爸是醫生，拜訪他們家的時候看到有 Mac。當時，Mac 要價 100 萬日幣左右呢！朋友說他房間裡的 Mac 是「爸爸轉手給他的」，讓我稍微使用了一下。

雖然只是簡單的「小畫家」軟體，但用它畫了一下圖。

我心想：「如果我有這個的話，就可以畫出像安田朗老師畫的東西了！」

我認為這就是最根本的契機了。第一次體驗到電繪的手感。

 在那個時候接觸到數位插畫算是比較早的吧？

 是的，因為大家當時沒什麼興趣。現在雖然人人家裡都有電腦，但那是電腦極罕見的年代。

開始經營 YouTube 的原因是什麼？

原因有好幾個，這些契機疊加在一起，讓我開始有想嘗試的感覺，大致是這樣的情況。

對插畫家來說，即使企業委託案一直持續進行，但每次有新的委託案才會付款。我感覺沒辦法賺什麼錢，大概到 50～60 歲時還要繼續以現在這樣的步調工作，可以說是天方夜譚。體力上做不到是一個考量，做這種賺不到什麼錢的工作也無法維持生活。有「這種沒有夢想啊」的感覺。

於是我終於想到必須進行個人活動。思考過其他人都怎麼進行之後，我覺得插畫家個人活動的代表果然還是非同人誌莫屬。雖然在腦海中某個角落想說來畫同人誌吧，我卻沒踏出第一步。可能是因為沒有能（在同人誌市場）脫穎而出的感覺吧。

作為後輩，即使持續創作，也無法想像自己能贏過現在活躍在同人誌領域中的前輩。因此，在我廣泛搜尋其他選項時，注意到 YouTube 上還沒有那麼多插畫家。雖然有是有，只是感覺以插畫家的名義在活動的人沒有那麼多。

雖然有些插畫家作為 YouTuber 很有名，但因為還沒有在做商業插畫的人，所以想說這條路搞不好行得通。

感覺對於多數插畫家來說，10 年後、20 年後也持續在做同樣的工作，是個很沉重的課題呢。可以說在這之中找到了新的路徑，對吧？

我是覺得就算不是 YouTube，只要能有內容產出就可以了。只是因為在這之中偶然發現我很適合經營 YouTube，不過我認為還是有其他方法。

 一開始很辛苦嗎？

 辛苦是辛苦，但我很樂在其中。嘗試新工作讓我有興奮的感覺。

因為一開始是自己邊剪影片，所以一開始的影片大概花了我 10 小時的時間製作。但我想，這樣持續做一年以上是不可能的，所以我覺得要早早將影片編輯改成外包。

 有無成就感的影片？

 有部叫『插畫家的工作畫具』的影片。

這部也是自己編輯，內容是介紹房間裡一直使用的畫具。

雖然露臉大概只有兩次左右，但以插畫家的名義活動的人之中，沒什麼人像這樣露臉介紹實際使用工作畫具的影片。

 確實是這樣呢！當時感覺露臉是很稀奇的事。看了動畫後，我覺得知道畫畫的人長什麼樣子很重要呢！

 就像看到種菜的人長什麼樣的感覺吧（笑）。

 在插畫家界，是不是以前有不露臉的風潮呢？

 是啊！是一種潛規則。有一種「以作品來說話」的感覺。而我反其道而行，所以我想大家都很驚訝。

實話實說，我想大家都有「好想這麼做」的想法，所以看得時候應該覺得很興奮。心想著「這傢伙會因為這支影片跌落深淵還是一飛

沖天呢！」我想當時有這種感覺。

我自己也害怕被攻擊，雖然聽起來可能很誇張，但我做這個決定時是抱著必死的覺悟。

然而，我心中也有深信不疑的地方。在其他業界、不同職業的人露臉後也沒有被猛烈攻擊，插畫家業界應該不會是例外。雖然這麼想還是覺得有點害怕。所以只能不顧一切豁出去的感覺。

 實際上大家的反應如何呢？

 很不可思議的，沒什麼人攻擊我。

我原本以為尤其是畫可愛女生的人，果然還是不應該露臉，想說這點應該會被批評吧。

雖然有人的確對此頗有微詞，但比我預想的情況好很多，反而表達支持的人比較多。

 怎麼決定影片的主題呢？

 有五個方法。

- 從現在流行的話題或問題中取材
- 從留言和提問中取材
- 從自己推特上的熱門推文中取材
- 繪畫的修正
- 我個人無論如何都想表達的觀點

從這五點中做決定。

 影片更新頻率很高，我想說您有沒有為了發想影片主題而傷腦筋的時候。

 每次都傷透腦筋呢（笑）。

從最開始算起來第五次就把主題用完了（笑）。但是不只是 YouTube，所謂「表現」，不管拍幾次影片都 OK 的。

儘管拍影片分享了其中一種表現，但絕對不是說這樣就能把一切技巧都說完。因為每支影片都有新加入的觀眾，所以我會有意識的重複過去觀眾觀看時特別感興趣的部分。

 齋藤老師果然給人一種很樂觀的印象，有積極思考的訣竅嗎？

 要說這是一種思考方式嗎？也可以算是啦，總之就是要運動。

我認為不可忘記自己身為插畫家前是一個「生物」。從生物的觀點來看，要說什麼時候想法會變得消極，想必還是身體虛弱的時候。

我認為在不運動的時候、不吃東西的時候身體是虛弱的，不過一疏忽就會變成雖然有吃東西，但沒在運動的狀況。這樣的話，因為身體還是會變虛弱，所以最後心理也會變得脆弱。

單純的思考後，覺得果然對於生命來說，運動最能強健身心，因此沒精神的時候就會去運動（笑），為了恢復生命力，花一到兩小時運動到出汗的程度。

跑步也可以，總之就是做有氧運動，流汗，慢慢吃點什麼再休息。在運動的時候就只能專注於運動，就是這點最積極正向。連討厭運動這一點在運動的當下都可以拋諸腦後。

 有持續運動的習慣嗎？

 過於集中於作品創作的話，會有一段完全提不起精神去運動的時期。這種時候會發胖，相應的心理層面也脆弱許多。因此，到了這段期間就抱持會變得消極的覺悟，全身心投入其中。

 有沒有因為什麼事情讓想法變得積極呢？

 這個和運動沒什麼關係，但三十歲左右的時候接觸到阿德勒心理學對我的影響很大。從那個時候開始就有意識的讓自己變得積極。

有一種叫作「課題分離」的思考方式，書上寫著要將自己的課題與他人的課題分開。

大概是像「他人無法改變，能改變的只有自己」這樣的想法。像這樣將注意力只集中在自己身上後，結果就變得積極許多。

因為讀了『被討厭的勇氣』這本書後，有種人生大轉彎的感覺。

 剛剛聽了您的回答後，給我一種從學生時代開始就充滿活力的參與各種事物的印象，從以前開始就這麼有行動力和力量嗎？

 有一點三分鐘熱度的感覺。

膩了後就要開始嘗試下一件事情，我想這是最根本的。我覺得有個東西是會讓自己最「想持續下去的」。

我認為想當然耳大家都對自己最有興趣。因此，也許我很專注於不要喪失對自己的興趣。想起來也有點恐怖。

我認為因為這樣的性格所以也拓寬了涉略的範圍，想聽聽看您時間管理的訣竅。

總之就是全部記在日曆上吧！還有，如果有人發信來就立刻回信。如果不這麼做的話就會忘記。

需要下決心才能回的信，我盡量不要考慮太多，就在當下回覆可以下決定的事。還有最近開始才意識到，不要把行程排得太滿是很重要的。

有沒有影響您的作品或創作動力的作品？

小學時是『七龍珠』。另外還有『快打旋風』對我的影響很大。那時候雖然還不知道安田朗老師的名字，但是已經受老師影響很深。升上高中後，對繪畫的興趣更加濃烈，在借鏡的插畫家中，寺田克也老師真的畫得超級超級好，那時候完全就是變成在模仿寺田老師的感覺。

大學時因為喜歡兼具藝術感與恐怖氛圍的繪畫風格，那時也偏愛濟斯瓦夫・貝克辛斯基的作品等怪誕風格的繪畫。只是市場需求太低了。

最初是因為憧憬安田朗老師等角色 IP 才進入這個領域，但我偏離了這個方向，結果怪物之類的插畫反而越畫越多，所以覺得必須畫一些可愛或帥氣的人物。影片中也提過好幾次，那之後牛（うし）老師非常照顧我。工作上也有往來，所以很受他影響。

有沒有為了增進插畫技巧，習慣每天做的事呢？

以前很常練習素描，但思考繪畫的根本究竟是什麼之後，我認為不是看到什麼都想「這個畫得不錯耶！」，而是「如果是我的話會怎麼描繪？」的觀察習慣。

只是在還沒習慣像這樣觀察前，透過實際描繪來磨練這樣的視角，我認為就能培養出這種「模式」。腦中想著「畫吧！」並實際嘗試

動手作畫後，就好像提升解析度般地可以理解「那個是怎麼做到的？」很多很多時候光是靠眼睛無法注意到的地方，動手作畫後才會留意到。因此注意到了看東西有多麼不仔細。為了提升觀察力，動手畫的習慣非常重要。

我以前會把筆記本帶在身上。小小的筆記本或是手帳都可以，隨身攜帶。這不是為了完成作品，而是為了提升「眼睛的解析度」，總之就是嘗試畫看看的心態，我認為和提升繪畫技巧有很大的關係。

最後，請對立志成為插畫家的人和現在要開始畫插畫的人說些話。

這個非常重要，我想說「為了成為插畫家」這件事，大家經常都把目光投向技術層面。我認為以努力的方向性來說，磨練技術自然是必要的，但我也覺得「樂在其中」的心情對於所有繪畫類或非繪畫類的創作者來說，都是孕育創造力的泉源。

如果這個泉源枯竭的話，不就沒有創造的能量了嗎？因此，我認為如果只是不斷努力再努力，即使畫功進步了，樂在其中的情緒卻枯竭的話，是無法成為創作者的。

此外，現在這個時代 AI 快速地普及，我想「畫得好」這件事變得越來越平凡了。

在這種情況下，即使不在技術上多做努力，大概誰都可以做出「看起來不錯」的東西，在這樣的時代中，「繪畫動力」啦、「想作畫的心情」啦，或是「想向世界傳遞這樣的概念」的心情，我認為重要性會不斷提升。所以說，我覺得未來是「懂得享受樂趣的天才」越來越活躍的世界。

因此，與其一開始比較想著要怎麼表現才好，倒不如從「怎麼樂在其中」的心情開始才更為重要。我覺得只要不忘記這一點，一定可以成為很棒的創作者。

給正在閱讀這本書的您

將這本書讀到最後的讀者中，
可能會有人這麼想：
即使還沒實際嘗試作畫，
但我是不是已經變厲害了！？
習得知識後，很容易就以為那個知識已經固著在身體裡，
所以自己也可以立刻重現學到的知識，對吧。
但是，請恕我直言。
這『純粹是誤會』。
理所當然的，繪畫要使用的不只是頭腦，也要使用身體才畫得出來。
因此，不動筆作畫的話，絕對不會進步的。
真是抱歉。
是否覺得很遺憾呢？
不過，不需要覺得失望。
誤會對於創作者來說
是非常重要的一件事。
要說原因的話，因為誤會才能讓人產生
『我好像也做得到……！』
『大膽挑戰看看吧！！』
這樣的想法，成為踏出下一步的最大能量。
透過這本書，我要向大家
傳達的最後一個外掛技巧，
是『多多去誤會吧』這件事。
覺得我好像做得到，然後去挑戰，
但果然還是做不到。
不過下次又會因為某個機會而有做得到的感覺。
一次又一次的重複這樣的挑戰，
我認為是追求進步最快的捷徑。
誤會，是對未來的自己抱有期待的力量。
這本書，如果能成為您踏出下一步的能量，
那真是再好不過的事了。
那麼，闔上這本書，
試著踏出下一步看看吧！

作 者 簡 介

齋藤直葵

插畫家。1982 年出生。山形縣出身。

多摩美術大學畢業後，轉為自由插畫家前曾任職於遊戲公司。曾參與漫畫『刃牙』彩色版的塗色、『寶可夢卡牌』插畫製作、『賽馬娘 Pretty Derby』角色設計等，活躍於各個領域中。

目前以 YouTuber 的身分活動，製作對立志成為插畫家的人以及創作者有助益的影片，訂閱人數已經突破 120 萬人（2022 年 12 月當時）。

[工作人員]

編輯

新里和朗

沖元友佳（Hobby JAPAN）

封面設計

中森裕子

內文設計

沖元洋平

技巧開外掛！畫功躍進大補帖

作　　者　齋藤直葵

翻　　譯　楊易安

發　　行　陳偉祥

出　　版　北星圖書事業股份有限公司

地　　址　234 新北市永和區中正路 462 號 B1

電　　話　886-2-29229000

傳　　真　886-2-29229041

網　　址　www.nsbooks.com.tw

E－MAIL　nsbook@nsbooks.com.tw

劃撥帳戶　北星文化事業有限公司

劃撥帳號　50042987

製版印刷　皇甫彩藝印刷股份有限公司

出 版 日　2024 年 3 月

【印刷版】

Ｉ Ｓ Ｂ Ｎ　978-626-7062-90-6

定　　價　新台幣 380 元

【電子書】

Ｉ Ｓ Ｂ Ｎ　978-626-7062-93-7(EPUB)

チート技！絵が上手くなる本

國家圖書館出版品預行編目資料

技巧開外掛!畫功躍進大補帖 /
齋藤直葵著著；楊易安翻譯. --
新北市 : 北星圖書事業股份有限公司, 2024.03
192面；14.8×21公分
ISBN 978-626-7062-90-6(平裝)

1.CST: 電腦繪圖 2.CST: 插畫 3.CST: 繪畫技法

956.2　　　　　　　　　112016874

| 臉書官網 | 北星官網 | LINE | 蝦皮商城 |